艺眼千年：

名画里的中国

明代卷

〔挪威〕李树波——著

青岛出版社

图书在版编目（CIP）数据

艺眼千年：名画里的中国.明代卷 / (挪威) 李树波著. — 青岛：青岛出版社，2021.11
ISBN 978-7-5552-9585-3

Ⅰ.①艺… Ⅱ.①李… Ⅲ.①中国画－鉴赏－中国－明代－通俗读物 Ⅳ.①J212.052-49

中国版本图书馆CIP数据核字(2020)第179628号

YIYANQIANNIAN MINGHUA LI DE ZHONGGUO MINGDAIJUAN

书　　名	艺眼千年：名画里的中国·明代卷
著　　者	〔挪威〕李树波
出版发行	青岛出版社（青岛市崂山区海尔路182号，266061）
本社网址	http://www.qdpub.com
邮购电话	0532-68068091
策　　划	刘　坤
责任编辑	刘芳明
特约编辑	李康康
整体设计	Ｗ戊戌同文
印　　刷	青岛海晟泽印刷有限公司
出版日期	2021年11月第1版　2021年11月第1次印刷
开　　本	32开（890mm×1240mm）
印　　张	7.75
字　　数	155千
书　　号	ISBN 978-7-5552-9585-3
定　　价	58.00元

编校印装质量、盗版监督服务电话　4006532017　0532-68068050

CONTENTS
目录

第一讲

继承、突破还是逃亡？浙派画家戴进 ▶ 001

第二讲

明朝皇帝的艺术基因：朱瞻基和朱见深 ▶ 027

第三讲

江山清远见吴门：徐贲 陈汝言 杜琼 沈周 ▶ 051

第四讲

沈家文家 吴门半边 ▶ 077

第五讲

青山可卖：周臣和唐寅 ▶ 101

第六讲

是几时孟光接了梁鸿案：唐寅和仇英 ▶ 129

目录
CONTENTS

第七讲

大众阅读阶层的趣味：明代版画　▶　145

第八讲

徐渭的疏狂：明代个人主义的崛起　▶　163

第九讲

名花与闺秀：薛素素 马湘兰 仇珠 文俶 叶小鸾　▶　183

第十讲

浙派和职业艺术家的出现：吴伟　▶　203

第十一讲

眼前的苟且，远方的旷野：董其昌　▶　223

戴安娜，中国人，中国艺术史爱好者，艺术品收藏家，经营一家古董店，闲时喜欢给人讲那些与艺术相关的事。

×

倪叔明，戴安娜的表弟，美籍华人，之前在纽约华尔街做投资经理人，后忽然辞职，选择回到中国，学习中国艺术史。

明代 卷

第一讲

▼

继承、突破还是逃亡？浙派画家戴进

　　叔明问："从元末到明初，绘画风格产生了什么变化？有没有受朝代变迁的影响？"

　　我说："这是个极好的问题。我们常把宋、元和明、清分成两组来说，似乎它们是两个很不同的历史阶段。元、明之间，是存在巨大的鸿沟，还是有相当的延续性？历史学家对这个话题也争论很久了。其中一派持鸿沟论，以南开大学元史专家李治安教授为代表，这一派认为元代的蒙汉二元体系使中国在地缘、经济、政治、疆域、文化五个方面产生了巨大的实质性变动，这些变动的影响遗留到了明代中期甚至以后更长时间。元代的北朝制度、北方本位

主义在明代迁都以后更加明显。具体表现为：儒士被排挤到决策层的边缘；君臣之间的关系越来越接近主子和奴才的关系；手工业者要被政府控制，必须注册匠籍，不能自由转行；用军户制度来僵硬地管理军队成员及家属；货币用纸钞；等等。明代继承和借鉴了许多元代的制度。"

叔明说："是不是因为朱元璋也是农民出身，文化程度比蒙古人也强不了多少？"

我说："忽必烈家族是蒙古贵族出身，对不熟悉的文化和宗教思想有健康的好奇心和见贤思齐的雅量。而朱元璋大概是历史上第一个真正底层农民出身的皇帝，他对文化人的猜忌和抗拒程度也是皇帝里绝无仅有的。他从极其野蛮残酷的元末饥荒和战争里厮杀出来，对残暴的容忍程度比一般人高得多。根据元末陶宗仪的记载，淮右军曾把老百姓捉了来吃，并命名为'想肉'，意思是吃了还想吃。"

叔明说："这太让人怀疑人性了。"

我说："元末时的中国就是个弱肉强食的大丛林，朱元璋至少终结了战乱，即使他用了特别极端而酷烈的手段，也有'恢复中华'之功。他并没有借助哪一个势力集团上台，因此在清除异己、收回权柄时不需要过多地妥协。这

就是明代初期君权空前膨胀的背景。君王和国家对思想进行塑形的力度也是空前的。以前朝代的正统思想多半局限在朝廷内部，在野的读书人可以有自己的想法和表达，普通老百姓就更天高皇帝远，自己过自己的日子。到了明代，这一切就结束了，政令要下达到家家户户。朱元璋亲自编写《大诰》，讲解洪武时期的经典案例并加批语，印制千万册，家家户户必有一本。老百姓如果家里藏有《大诰》，那么即使犯了罪也可以减刑一等。"

叔明问："这是最早的普法教育了吧？"

我说："主要是为了普及皇权的威慑力。各级学府考试，必须要从《大诰》里出一部分试题。并且，学府学生不得议论时事。总之，在明初，你不同意正统意识形态就要付出很大代价。所以，我们欣赏明初艺术时，可别忘了它是在怎样的社会氛围里创作出来的。这期间，美术界发生了两件大事，第一是院体画的复兴，第二是浙派的兴起。有一个人的经历把这两件事串在了一起，这个人名叫戴进①，他是钱塘人。钱塘就是现在的杭州。"

①戴进（1388—1462），字文进，号静庵、玉泉山人。钱塘（今浙江杭州）人。明代画家。擅画山水、人物、花鸟、虫草。山水师法马远、夏圭，为"浙派绘画"开山鼻祖。

◎戴进
《归田祝寿图》

叔明说："戴进是杭州人，他的画风是不是和南宋画院的院体画很接近？"

我说："戴进出自手艺人世家。他父亲是有名气的画工，被征进京工作。但是戴进的第一份工作是金银匠。他很有灵气，把人物、花鸟融入首饰的设计里，能把首饰卖出比同行高一倍的价格。有天他发现人家把他造的首饰熔掉重打，心里很难受，说我掏心掏肺设计出来的首饰，你们说熔就熔掉了。有没有什么行业，能让我的创作不朽呢？别人告诉他，金银首饰主要卖给妇女、儿童，他们就喜欢亮闪闪、新崭崭的东西，哪里会关心是谁的心血呢？你要追求不朽，就改行画画吧，画作总归能传世的。戴进

一想是这么回事，就转行学画了。目前发现的戴进最早的作品是他二十岁那年所作的《归田祝寿图》。你可以看一下，它的确也体现了南宋院体画的边角构图和清润的笔墨，但也有些戴进自己的东西。"

叔明说："让我来说说我的视觉分析。戴进的这幅画，画面轮廓鲜明，用淡墨晕染出远山轮廓，山石以小斧劈皴兼水墨渲染，借鉴了李唐用浓墨勾勒出树干的画法，笔触苍劲峭拔。山峰和草堂占据画面右角。画面延续了南宋马夏一角半边的构图，设计感很强。从草堂和近山的比例来看，夸大了草堂的尺寸，里面有人居中而坐，很有故事感。"

我说："画前有翰林院编修刘素题'寿奉训大夫兵部员外郎端木孝思先生诗叙'，端木孝思是谁呢？他是兵部员外郎兼书法家，明永乐五年（1407），端木孝思时值六十岁，这是一幅贺寿的礼物。端木孝思的父亲和哥哥都既是官员也是著名的书法家。画后有翰林院编修曾棨题字。此画作于永乐五年，刘素是永乐四年的探花，曾棨是永乐二年的状元，也都是人中龙凤，大明内阁的第三梯队了。可见戴进虽然刚满弱冠，但其人品、才能已经得到大明朝精英们的认可。只是他竟然没有继续在京城发展，而是折返家乡，

十几年后才再次进京——此时已是宣宗皇帝执政，京城也从南京迁到了北京。"

叔明说："戴进为什么不进画院呢？永乐时的宫廷里没有画院吗？"

我说："明成祖 1421 年迁都北京，在此之前南京是有画院的，当时的画院还广征画家入宫服务。比如画花鸟画出名的边景昭①，永乐初年已经入宫。画师隶属于匠籍，归内府管辖，也就是说，画师的升迁之路掌握在太监们的手上。画师们在内廷和翰林们一起上班听召唤，但是翰林们有官职和俸禄，画家们没有。得到皇帝特别赏识的画家会被授予锦衣卫官职。比如深得明宣宗宠信的谢环②，就得授锦衣卫百户，不久又升为千户，名动四方。"

叔明说："锦衣卫不是特务机构吗？"

我说："锦衣卫本是直属皇帝的禁卫军和仪仗队，不

①边景昭（生卒年不详），字文进，沙县（今属福建）人。明代画家。精画禽鸟、花果，画风继承南宋"院体"工笔重彩的传统，是明代院体画家中影响较大的工笔花鸟名家。
②谢环（生卒年不详），字廷循，永嘉（今浙江温州）人。明代宫廷画家。知学问，喜赋诗，善画山水，师张叔起，并宗荆浩、关仝、米芾，洪武时已有盛名。

受设官定员的限制，所以皇帝可以随意安插人选。把画家安排在锦衣卫也出于这种灵活性。最得宠的画家一般被授武职锦衣卫，薪俸较高；其次是文职中书舍人、工部文思院副使，或者营缮所丞等职位。这些职位其实就是工资单上的一个名目而已，并没有实际职务。至于戴进为什么没有进画院，也许是他的性格使然。说他不想进画院吧，三十六七岁那年他托管事太监福太监把画送到宣宗面前；说他想进画院吧，他又明确表示不愿俯首听命受拘束。他一辈子都在为要不要在朝廷当差而纠结。"

叔明说："我也不喜欢受束缚，但是如果是我，我就会进画院。就算不在意名望和收入，入画院毕竟能看见皇宫的收藏、前朝的珍品，别处哪有这样的学习机会。"

我说："中国有句老话，伴君如伴虎，明初更是如此。朱元璋当皇帝时，就有画家赵原[①]因为应对失旨而被杀。什么叫'失旨'？就是让皇上不满意了。应对失旨，意思是一句话没答好，惹皇上不高兴了。画像不称旨，意思是画

①赵原（？—1376），原一作元，字善长，号丹林，莒城（今山东莒县）人。元末明初画家。工山水，远师董源，近法王蒙，善用枯笔浓墨，风貌苍郁。

像哪点没画好或者画太好了，皇帝不满意了。这不仅是失去皇帝青睐的问题，是有可能要坐牢甚至掉脑袋的。在皇上身边的人太会说话也不行。画家周位①应对敏捷，很得朱元璋欢心。同事嫉妒他，上谗言，周位竟也被赐死了。于是，只能敏于行，讷于言。前面我们说过元代画家盛懋，他的侄子盛著出身绘画世家，功力自然不用说。他在画寺庙壁画的时候在龙背上画了一名女水神，这让朱元璋龙颜震怒，把盛著斩首弃市。洪武旧事在前，以戴进的性格和情商，与文人雅士打交道没问题，但是应对官府和尊上就不够用了。二十岁的戴进没入画院，也算是给自己捡了五十多年的命。"

叔明说："既然官场难混，像王冕那样隐居卖画，做自由职业者不是也很好吗？"

我说："元朝的隐逸空间在明朝已经找不到了。政府登记户籍，丈量田土。1370 年，朱元璋为了整顿元末的混乱局面，开始了轰轰烈烈的人口普查登记活动。官府先派官

①周位（生卒年不详），字玄素，太仓州（今江苏太仓）人。明代宫廷画家。博学多才，尤工绘事。洪武初征入画院，凡宫掖山水、画壁多出其手。

员去发户帖，让老百姓自己填写，再派军兵去查对，如果老百姓有隐瞒虚报的情况，当场治罪充军。1381年，又在全国推行里甲制，每一百一十户为一里，里下分十甲，每里编造一册簿册，册首为总图，每户要详列出男女年龄、田土房屋情况，册尾是鳏寡孤独等不服役人口。这个册子每十年更新一次，官府把表格发给里长，根据里长填报情况进行更新。里长由人口多、粮食多的人家出任。这种簿册一式四份分存各级政府，因送户部的一份封面为黄色，故名黄册，是官府征集徭役、推行管理最重要的依据之一。另一样依据叫鱼鳞图册，1387年命各州县分区编造，鱼鳞图册分为总图和分图。分图也是以里为单位，田土按顺序编号，录入各号田土的名称、类别、面积、四至（就是每边的边界）、田主和管业人的姓名、籍贯。总图以乡为单位，把一乡之内的分图合并为大图，置于分图之前。再由各级政府分别汇集成册。由于图上所绘田亩挨次排列很像鱼鳞，因此得名。你想，在这样精密的地毯式普查之下，想隐逸岂是容易的事。你再有名，再风雅，也还是级别最低的平头百姓，也还要听各级官府差遣。官府发个条子你就得来干活。

"戴进最烦这种'俗令票拘'。戴进二次进京之前发生了一件事，这件事可能使他下定决心进京。当时，有浙江布政使请戴进来画画。明初全国分为十三个承宣布政使司，每司设左右布政使，和按察使同为一省最高长官。后来又设置总督、巡抚等职，高于布政使。总之，当时左右布政使可以算省长。三催四请戴进一直不来，这位省长怒了，把戴进绑来，给他套上了犯人的刑具。这时候另一位浙江布政使黄泽来了，黄泽平时和戴进关系不错，赶紧下令把戴进放了。戴进感激黄泽，送了四幅平生得意之作给黄泽。"

叔明说："所以这一次的屈辱让戴进改变了想法——既然要抱大腿才能得到庇护，就抱一根最粗的？"

我说："也因为他对宣宗抱有一些幻想吧。明宣宗朱瞻基是可以与宋徽宗比肩的天才画家，尤其擅长工笔花鸟，难得的是他没有短板，上任以来文治、武功卓著，朝野内外面目为之一新。宣宗也很重视画院的建设，在他的亲自管理下，宫廷画院又恢复了生机，谢环、倪端、石锐、李在等画家都得到重用。就这样，戴进怀着满腔的热情与希望，带着得意的作品，进京找门路了。"

　　叔明问："去画院求职需要走怎样的流程？请人介绍还是招聘考试？"

　　我说："在明代，画院只是一个笼统的称呼，画家分散在不同地点工作。关于戴进这次进京的遭遇，坊间至少有三个版本。第一个出自李开先的《中麓画品》。根据这个版本，戴进进了宫，在仁智殿服役。仁智殿是存放葬礼前皇帝、皇后棺木的地方，大部分时间都空着，所以宫廷匠作基本被安排在这里进行，'凡杂流以技艺进者，俱隶仁智殿'。地位高一些的宫廷画家则在武英殿工作，有中书舍人分值，负责奉旨篆写册宝、图书等项。武英殿也是朝廷存放书画、供应皇宫、行宫装饰、陈设、书画之所。儒士出身的谢环、李在等人就在这里创作各种书画、围屏、摆设。武英殿画家显然比仁智殿画匠的地位高一等。戴进想要设法再进一步，于是他就找机会向宣宗呈进自己的得意之作。宣宗叫谢环来提意见。谢环指着一幅《秋江独钓图》说：'画是好画，但是失于鄙野。'宣宗问怎么鄙野了，谢环说：'您看这江上钓鱼人穿着红袍。红袍是朝堂官服啊，钓鱼人从哪里弄来的官服？'宣宗当即说剩下的也不用看了。言下之意：中国画里的渔父一般指代隐士高人，你画一个官

员在野外钓鱼，是说朝廷官员玩忽职守，还是说昏君当朝，把贤良官员排挤出去钓鱼？

"第二个版本出自朗瑛的《七修类稿》。根据这一版，戴进托福太监献上得意作品，宣宗叫来谢环给意见。先看的是春景和夏景，谢环表示：画得比我强。看到秋景，谢环生起忌惮之心，闭口不言。宣宗瞅他一眼，他才说：'这画的是屈原见渔父啊，屈原是遇昏君才投河。这里实在是大不敬。'又看冬景，谢环评论道：'这是竹林七贤过关，也是讥讽乱世的。'宣宗大怒道：'福太监当斩！'意思是这样的画也能拿到我的面前来？戴进和徒弟夏芷正在庆寿寺僧房喝酒呢，听到风声后，吓得二人灌醉和尚，夏芷给师傅剃了头发，戴进偷了和尚的度牒，逃回了杭州。

"第三个版本出自李诩《戒庵老人漫笔》，这一版说戴进呈给宣宗的画上龙的爪数不合宣宗的意，犯了忌讳。

"这三种都是明人笔记说法。仔细想来都有不合理之处。戴进的《秋江独钓图》没人见过，宣宗倒有一幅传世的扇面，红衣书童伺候在侧，白衣高士袒胸露腹，斜倚松下。这里倒不讲究红色是朝服色，名士高隐影射乱世了？另一方面，谢环会当着皇帝的面进会被记录下来的谗言？

完全没有必要。谢环不但在宣宗面前红得发紫，和内阁诸公交情也很好，找谢环画画的大臣很多。戴进没了差使，在京城生活困难，谢环还委托戴进给自己代笔解决他的生计问题。这件事被客户知道了，客户很生气，说我找的是你，为何托给他人！第三个版本更不可信了，戴进从年轻时就和状元、探花一流的人物交往，又有心得到皇帝的重用，岂能犯这等忌讳。"

叔明说："编这些故事的人，似乎对明代宫廷绘画的种种忌讳以及艺术家之间的明争暗斗更感兴趣。欧洲宫廷里其实也是这样。如果以谢环的视角来拍一部关于戴进的电影，大概会和约瑟夫二世的宫廷乐师安东尼奥·萨列里讲莫扎特之死的《莫扎特传》(*Amadeus*) 一样精彩。"

我说："谢环还是有可能把戴进视为最危险的假想敌的。一方面，戴进的技艺比他高明，宣宗皇帝作为内行自然一眼能看出来。另一方面，京城士大夫们很喜欢戴进，夸戴进是博雅之人。正统元年（1436），中书舍人夏昶[1]知

①夏昶（1388—1470），字仲昭，号自在居士、玉峰。夏昺之弟。昆山（今属江苏）人。明代画家，后人誉其为画竹高手。

◎夏昶《墨竹图》轴

道戴进喜欢竹子，知其因京城寓居紧窄无法种竹，就画了三幅二尺多长的竹子送给戴进，名为《湘江雨意图》。须知，夏昶的竹子驰名天下，所谓'夏卿一个竹，西凉十锭金'。不但西凉，当时的朝鲜、日本、暹罗等国都有竞相购买者。后来夏昶又为戴进画《雪竹山房图》，吏部尚书大臣王直和戴进是至交，为之题诗。通过此事，可见夏昶对戴进情谊之殷，也可见戴进的人格魅力。这样的戴进一旦得到皇帝青睐，势必会对谢环在宫廷内外的画坛魁首地位产生威胁。只要戴进在北京，就会对谢环造成威胁。根据《中麓画品》所载，戴进出了皇宫，还在北京待了一阵子，向诸画士讨米度日，混不下去了才回到杭州。以戴进的画技，在冠盖云集的京华竟然换不到温饱，实在是件很诡异的事。比较

符合逻辑的推测是谢环动用自己的人脉和影响力，让戴进在京城被边缘化，戴进的朋友也爱莫能助，能做的就是给予他一些温情的慰藉，送他一些能换钱的画，并送他离开京城。但戴进在北京绝非一无所获，他不仅收获了王直、夏昶等人真挚的友谊，更重要的是打开了眼界，遍学宋元名家，并试图把各家风格糅合在一起，走出一条新路。"

叔明说："戴进这幅《关山行旅图》似乎是浅绛山水，应该是学的黄公望和王蒙吧？"

我说："戴进可是以不朽为毕生所追求的目标呢。从题目能看出来，这是对范宽杰作的致敬，也是一次野心勃勃的改编。戴进在这里放弃了影影绰绰的马夏半边山水构图，不厌其烦地画出主峰的全貌。在描摹险峰的同时，戴进把范宽的'大山堂堂'切开分散了，借鉴了燕文贵奇绝秀峭的山峦布局，创造出了更开阔的视野。山峦上没有用皴，而是用赵孟頫的渴笔、黄公望的积墨法慢慢擦出纹理，山头以胡椒点点出植被，尤有郁郁葱葱之感。而近景里，浓重的坡脚和墨松与山头的点苔植被相呼应，水村桥滩灵动，坡脚厚积，人物、牲口准确鲜活，再现了范宽、关全、李成画里那种活灵活现的北方山村图景。不过，在范宽的画

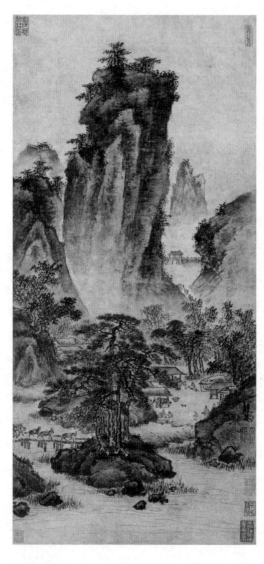

◎戴进
《关山行旅图》

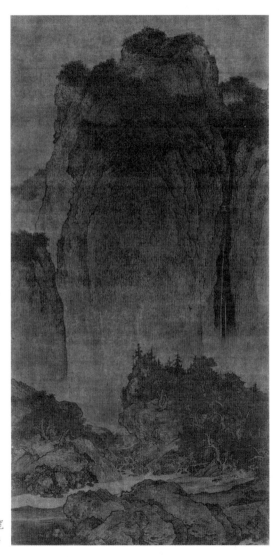

◎范宽
《溪山行旅图》

◎戴进《风雨归舟图》

◎夏圭
《风雨行舟图》

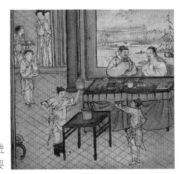

◎戴进
《太平乐事》册页戏耍

里，大山的巍峨和自然本身的戏剧性是画面的绝对主题，人物和骡马只是暂时经过这个场景的过客。在戴进的眼里，小村生活叙事才是画面的中心，山也好，水也好，树也好，都只是人物活动的背景。"

叔明说："只是这样一来，山岩的体量、大气里的空间感都荡然无存了。戴进的画有些折中派的感觉，他想用北宋的丰富来填充南宋院体的空虚构图，又希望保留南宋画面潇洒的平面设计感以增添画面的生机。但是两种图式似乎不太兼容。"

我说："也有比较成功的例子。比如'台北故宫博物院'藏的《风雨归舟图》，显然是继续发展了夏圭《风雨行舟图》的主题。"

叔明说："等等，我们现在找到画与画之间的关联轻而易举，但是怎么能确定戴进15世纪初期就见过夏圭的这幅画呢？"

我说："别的画还难说，这幅是比较有把握的。夏圭此画右上角有印：'黔宁王子子孙孙永保之'。此画曾经属于黔宁王沐英（1345—1392）的子孙。而沐家和戴进是有交集的。沐英的儿子沐晟（1368—1439）击退缅甸、越南进攻，战功赫赫，被封为黔国公。沐晟回朝受到封赏，也在京城搜罗好画，曾经求过王绂的竹子。夏昶是王绂的高徒，戴进是夏昶的密友，四人应当有交集。沐晟自然也不会错过这两位画家的作品。戴进的《太平乐事》册页上就钤着'黔宁王子子孙永保之'印。《七修类稿》中还有戴进躲避朝廷征召，跑到云南投奔黔国公的记载，想必是从戴进和沐晟在京城结交而生发出来的说法。两幅画在视觉元素上的继承关系显而易见。戴进把夏圭的小品扩充成了一幅大作品，不但在尺幅上扩大了近二十倍，还加入了许多元素，似乎是从燕文贵的《江山楼观图》里跑出来的顶风冒雨前行的路人和阔笔淡墨扫出来的风雨。甚至夏圭画里右下角用浓墨粗点挥洒出的风雨中飘摇的树木屋宇，在戴进

◎戴进
《风雨归舟图》（局部）

◎夏圭
《风雨行舟图》（局部）

的画里也都各自有了名目，叶叶翻飞分明。"

叔明说："就这个局部来说，我倒觉得夏圭更高明，尺度感更精确，而笔触也更潇洒淋漓。"

我说："你看看戴进的局部，左边的小树枝被风吹弯了，中间的高枝树叶被吹得全部侧立，枝干还是直的，说明这是山里的风，成缕的疾风，不是平原上横扫最高枝的大风。靠右边下方的树枝被保护在中心，受风较少，细枝小叶也不摇动。可见画家的观察极其细致了。戴进承接了两宋写实主义的衣钵。在《洞天问道图》里，他用了刘松年和李唐的画法，树木用浓墨勾勒，干干挺拔，针针劲秀。山用斧劈皴，皴染结合，山脚有水，神秘的光雾在山间环

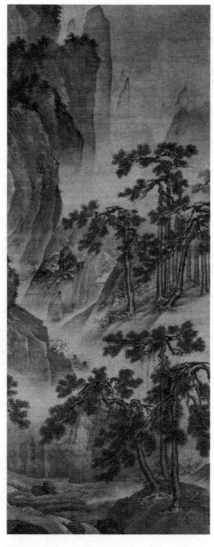

◎戴进《洞天问道图》

绕成'S'形。一位着古轩冕衣冠者徐徐步入一处看似天然形成又似经由人工雕琢而成的神仙洞府。戴进不但为杭州同乡瞿德宣画了这幅《洞天问道图》，还把夏昶所赠《湘江雨意图》也赠给了他。"

叔明说："那等于是把夏昶变相送他的银子又送人了。"

我说："这就是朋友之间的交情了。很多资料都说戴进穷困潦倒，我觉得很不至于。戴进不但有徒弟，而且儿子和女儿、女婿也都画画。戴家风格传播很广，明代中期出生的吴伟①和晚期出生的蓝瑛②把这风格再次发扬光大，才有了浙派的说法。如果他连自己都养不活，怎么可能有徒弟，怎么可能让家人也做这一行呢？显然是主顾盈门，之后才会扩大经营规模。"

叔明说："浙派的风格是什么呢？"

①吴伟（1459—1508），字次翁、士英，号鲁夫、小仙。江夏（今湖北武汉市武昌区）人。明代著名画家。画院待诏。善画水墨写意、人物、山水。取法南宋画院体格，笔墨恣肆，神韵俱足，为明代中叶创新画家。吴伟是戴进之后的"浙派"名将，追随者众，形成兴盛一时浙派山水中的"江夏派"。本书第十讲对吴伟有详细介绍。

②蓝瑛（1585—约1666），字田叔，号蜨叟、石头陀。钱塘（今浙江杭州）人。明代画家，是浙派后期代表画家之一。工书善画，长于山水、花鸟、兰竹，尤以山水著名。其山水法宗宋元，又能自成一家。

我说："浙派的特点总结下来应该是博采众长、自主创造。正如你所说，戴进是折中派，他的胃口极好，青绿山水、浅绛山水、花鸟人物，无所不学，无所不精，并希望在混搭里形成新的风格。他的人物画借鉴了两宋风俗画，又借鉴了五代周文矩人物肖像画的'战笔'①，顿挫夸张，创出'钉头鼠尾'②的新笔法'蚕头鼠尾'。后来陈洪绶所画《水浒叶子》很明显地借鉴了戴进这种方硬的笔法。戴进被朗瑛等人推崇为'本朝书画第一人'，其浙派画风后来又流传到日本和朝鲜，对室町时代的日本艺术和李氏朝鲜时代的艺术影响很大，这点我们以后会说到。从整体来说，浙派从民间来，到民间去，对明清通俗文化影响深远，在文化界却没有自己的代表，也就没有太多的话语权，无法和江苏一带的吴门画派和嘉兴一带的松江画派相抗衡，到清朝时已经成为狂态邪学的代表、俗的同义词了。"

①战笔：颤动的线条。
②钉头鼠尾：中国古代人物衣服褶纹画法之一。因其线条起笔及收尾形似钉头与鼠尾，故名。

第二讲

▼

明朝皇帝的艺术基因：朱瞻基和朱见深

叔明问："宣宗皇帝朱瞻基[1]的画在明朝处于怎样的水平？"

我说："朱瞻基也许有资格成为画院里的骨干画家。他的花鸟、草虫、人物画得最好，山水略弱。据说他师法画院里的画师边景昭，但他的画比边景昭更有形式感。明代嘉靖年间大才子李开先的《中麓画品》是明代毒舌画评，

①朱瞻基(1398或1399—1435)，号长春真人。明朝第五位皇帝(1425—1435年在位)，朱元璋曾孙。杰出的书画家。工于绘事，山水、人物、走兽、花鸟、草虫均佳，曾钤"广运之宝""武英殿宝"及"雍熙世人"等印章。

◎朱瞻基
《山水人物扇》

◎朱瞻基
《金盆鹁鸽图轴》

看起来挺过瘾。这里评边景昭的原话是：'边景昭如粪土之墙，圬以粉墨，麻查剥落，略无光莹坚实之处。'就是说其作品全不成画。这可能和边景昭总想以堆砌法进行创新有关，大大违背了李才子的欣赏习惯，但是根本原因还是边景昭的画面里缺乏美感和尺度感。《中麓画品》论及明代的几十位画家，独缺了几位善丹青的先帝：宣宗朱瞻基，代宗朱祁钰，宪宗朱见深，孝宗朱祐樘。明朝可不敢乱说乱动，一旦表错了态，一整个户口本都不够杀的。如果用李开先的话来说，朱瞻基的画如青金石，富丽莹灿，内蕴精光，取舍分明，有帝王气象。"

叔明说："明代皇帝的艺术基因很强大，都是显性遗传。"

我说："开国皇帝朱元璋就有点画画的天赋。按说他父母兄弟都饿死了，去庙里当和尚的时候识了些字，然后造反，半分博雅教育都没接受过，但是他也能画两笔。前面说的那个画家周位，明太祖让他在大殿上画'天下江山图'，周位请太祖先起个草稿，定下规模大势，他才敢润色。朱元璋大笔淋漓，画了个大概，周位说：'陛下江山已定，微臣已无可着手之处了。'龙心于是大悦。虽然是奉承

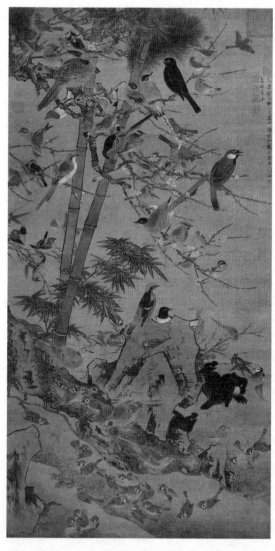

◎边景昭

《三友百禽图》

的说法，不过朱元璋几笔画出的线条也应有可观处，至少应该平时喜欢画上几笔，否则周位这个马屁就突兀了。

"太子朱标早死，朱元璋将皇位传给温文尔雅的皇太孙朱允炆即后来的建文帝，而不是常年跟着他征战的儿子朱棣。朱棣最年长也最有野心。隐患就这样埋下了。建文帝二十二岁即位，次年就开始削藩废黜诸王。朱棣起兵反叛，杀入京城当了皇帝，这就是明成祖。成祖几乎杀空了六部，不但杀官员，还株连他们的亲族学生。这样暴虐的皇帝，审美品位却很劲爽清隽。他评论南宋绘画是'残山剩水''僻安之物'，他喜欢的是温州人郭文通'布置茂密'的青绿设色山水，并特赐郭文通名为'纯'。成祖时候御窑烧出了著名的永乐甜白釉，成祖的徐皇后极爱日本进贡的白玉观音，这些都体现了一种精致丰润的审美。

"朱瞻基是成祖最爱的孙子，为此成祖忍着没有废他爹朱高炽的太子之位。朱高炽是个大胖子，身体也不好。所以宣宗即位时才二十七岁，即位后还面临叔父汉王朱高煦在山东起兵反叛的局面。不过宣宗比建文帝手腕高明得多，他御驾亲征，巧用阵法，十几天内就平复了战乱。宣宗不但善于排兵布阵，在骑射上也有不凡表现，打仗时冲锋在

◎朱瞻基《御临黄筌花鸟卷》

前。他的善战还体现在知道哪一仗该打，哪一仗不该打。成祖时期，朝廷以重兵攻占安南，按照内地建制，要将其纳为中国的一省。安南也就是现在的越南。越南人不服，二十年来兵事不断。宣宗认为这仗打得不值，决定还是让安南复国，对明朝进贡，将军事重心放在北边对蒙古诸部的对峙上。宣宗在位的十年间，有亲征也有抚边，能维持蒙古诸部之间的平衡和边境安定，此谓武功。在文治方面，宣宗也有宽政少杀、礼贤下士的美名。画画是宣宗繁忙工作之余调剂生活的业余爱好。他天资过人，'万机之暇，游戏翰墨，点染写生，遂与宣和（指宋徽宗）争胜'这句并

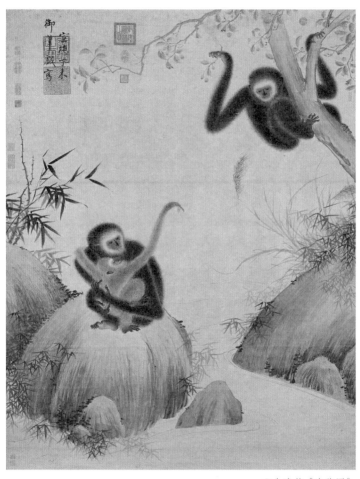

◎朱瞻基《戏猿图》

不完全是臣子的阿谀之辞。从他作品的风格和数量来看，他的确投入了不少时间。

"朱瞻基喜欢画花鸟，他从临摹五代大师黄筌入手，用淡墨勾勒轮廓再设色，笔精色妙，组织架构和布局又比黄筌高明。黄筌的画，个体画得很精，但是整体是散的。朱瞻基的画则动静相宜，鸟兽和环境结合成有机的整体。黄筌画的是富贵花鸟、珍禽异兽。朱瞻基则喜欢画些家常动物，但是都有自己的感情寄托。"

叔明问："猿猴不算家常动物吧，这幅猿猴图倒很生动，爸爸爬树摘果子逗小猴，小猴在妈妈怀里撒娇，有什么说法吗？"

我说："有明一代，宫廷血流成河。开始是朱元璋杀功臣，收权柄，封藩王，借助家庭成员之力。成祖夺了建文帝的皇位后，兄弟相疑、叔侄相残就成为明代皇室的主旋律。宣宗平叛后做的第一件事就是控制藩王，虽然增设了阁臣和巡抚，但大臣使用起来毕竟不如宦官那样如臂使指。他打破明太祖的戒条，允许太监识字，用起来更得心应手。渐渐地，宦官竟然成为明朝皇帝最信任倚重的对象。不管怎样，宣宗感慨于皇家骨肉情薄，作了这幅相亲相爱

的一家猿，所谓人不如猿也。此外，你要注意，古人画猿和猴，态度是不同的。一般认为，猿安静宽厚，近于君子；猴狂躁无德，可谓小人。但是也有例外，美国弗利尔美术馆就藏了一幅落款为易元吉[①]的偷果子的猿。易元吉是宋代画猿的名师，这幅画即使不是出自他手，至少也体现了他的艺术面貌。朱瞻基的猿猴画法就是师法易元吉，

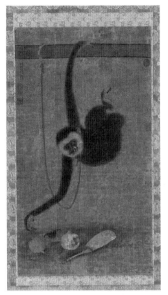

◎易元吉（款）《缚猴窃果图》轴

而又有所发展。易元吉的猴，面部用墨线双勾出五官，身体边缘擦蹭出绒毛感。朱瞻基的猿猴，身体用顺锋画出长毛，写实程度更趋精微，面目却在褐底上以浓墨写出，很

①易元吉（？—1064），字庆之，长沙（今属湖南）人。北宋时期著名画家。天资颖异，灵机深敏，尤善画猿猴，并因此而闻名天下。古代绘画评论家把獐猿画看成是易元吉的专工独诣，认为是"世俗之所不得窥其藩"的绝技。

爽利，且气氛特别好。"

叔明说："那么这幅瓜鼠图呢？"

我说："朱瞻基只有二子三女，求子心切。瓜取瓜瓞绵绵、子孙繁茂的意思。苦瓜多籽，老鼠多子，形成了求子三重奏。明代绘画很讲究'好意头'，符号象征特别重要。石下的兰草、瓜须藤蔓、用淡墨簇出的老鼠身体和黑豆般滴溜溜转的眼睛都很灵动。不过这老鼠虽然活灵活现，但显然是养在特殊环境中的老鼠，全无紧张警惕的神态。据说宣宗为了画好老鼠，在宫廷里养了老鼠仔细观察。整幅画墨色润泽，浓不滞，淡不枯，形、线、墨方方面面都能兼顾到，是很成熟的笔墨了。写意花鸟在此时并不常见，御用画家更少有长于此的。宣宗此画当出于自己胸臆。可惜他只活了不到四十岁。估算一下他用在书画上的时间投入产出比，也是个天才了。除了老鼠，宣宗也画了许多猫猫狗狗，可见他也是个小动物爱好者。有张《一笑图》，是他为自己的孙皇后画的。宣宗原配胡皇后没有儿子，身体也不好。宣宗就哄她让贤，在宫里起了个道观，让她当了道姑，然后扶生了一个儿子的孙贵妃上位当皇后。可是宣宗的母亲张太后很为胡皇后打抱不平，所有大型活动都

◎朱瞻基《瓜鼠图》

◎朱瞻基《花下狸奴图》

◎朱瞻基《一笑图》

要胡皇后出席，且位置比孙皇后高一等。孙皇后很郁闷，宣宗就给她画了这张图。你可知道为什么孙皇后看见这画就笑了？"

叔明说："我毕竟还认得几个汉字。两丛竹，下面一只犬，就是个'笑'字嘛。我只是诧异，皇帝和皇后之间传情达意的方式竟然如此平易近人。"

我说："这就是明代皇帝的风格，即使富贵已极，喜怒哀乐还是平民风格，让他们感到最舒适的还是来自中下层社会的女子和宦官。明代皇帝宠信'奸妃'和太监，不仅因为后者会阿谀奉承，还因为和他们在一起时更有认同感，更觉得是自己人。他们形成了一层柔软的肉障，可以为皇帝屏蔽掉饱学较真的大臣和繁难的国事。再来看看宣宗孙子宪宗朱见深[1]的作品。宪宗是宣宗长子英宗朱祁镇的儿子。英宗宠信太监王振，草率出征，在土木堡被蒙古人瓦剌部落俘获。弟弟朱祁钰代理监国，后来即位成代宗，

[1]朱见深（1447—1487），明朝第八位皇帝（1464—1487年在位），明英宗朱祁镇长子，母孝肃皇后周氏。深工绘画，既能创作精致工笔人物画，也能作阔笔写意花鸟画，是少有的技法全面的画家。传世作品有《一团和气图》《岁朝佳兆图》等。

年号景泰，又称景帝。景帝即位后重用于谦，打败了瓦剌，又派出使臣，接回英宗，却是悄悄地将其接进城，软禁起来。景帝又废了朱见深的太子之位，立自己唯一的儿子朱见济为太子。结果朱见济次年就去世了。1457年，代宗病危，太监曹吉祥、将领石亨和首辅徐有贞看皇位难免还要落到顺位第一继承人朱见深身上，遂决定不如先下手为强，抢一个拥戴之功。于是他们便打开软禁英宗的宫门，把英宗抬出来，宣布复辟，而朱见深则糊里糊涂地又成了太子，成了皇帝。朱见深即位后，首先为英宗复辟后被处死的于谦平反，又对倡议清算景帝前朝旧账的大臣说：'景泰期间的事已过去了，我都不再介怀。何况这事也不是为人臣子该说的。'

"宪宗登基第二年画了《一团和气图》。他用了'虎溪三笑'的典故。晋代陶渊明和上清派道士陆修静去拜访慧远法师。法师送客向来不过虎溪，但是三人边走边聊，不觉已走过虎溪很远了，三人于是大笑。宪宗特喜欢总结中心思想，在题赞里写道：'和以召和，明良其类。以此同事事必成，以此建功功必备。'什么意思呢？就是说和气能召唤和气，明白人都是物以类聚。只要秉承这个原则，做什

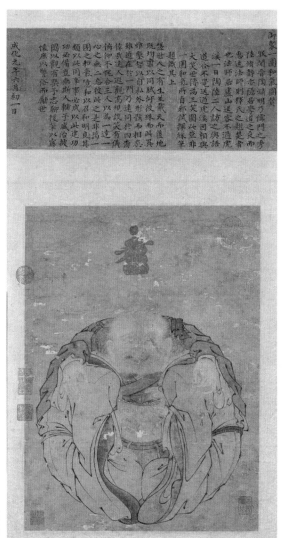

御製一團和氣圖贊

朕聞晉陶淵明乃儒門之秀
陸修靜亦隱居學道之良而
惠遠法師則釋氏之超楚者
也法師居廬山送客不逾虎
溪一日陶陸二人訪之與語
道合不覺送過虎溪因相與
大笑世傳為三笑圖此蓋非
一團和氣兩首耶試揮縑素
題其上

蓋世之有生甚戴天而道地
既均一象以同賦何彼珠而
雖近人自外形骸而明良其
惟賢是人戴設交兩四齊
偉哉此之一門敦設友功
侗仰不愆二彼之是非難
倘以此同事必成以備和明
題以諸人輔斯入以召建功
國以此以斯為一連一以
功必備豈非斯人輔于威治城
懷庶以警俗而勵樂予志聊
懷庶以警俗而勵世以篇

成化元年六月初一日

◎朱见深
《一团和气图》轴

么事都能成功。此画的主题就是理解和宽容。政见不同的要和解，儒道释三家信仰不同的也要和解。衣纹的笔力之精快赶上积年的老画家了，不但安排得宜，还能表达出衣料的质地。"

叔明说："这不就是心理学上常用的视知觉测试图嘛。有的从一个视角看是年轻女人，换个视角看是个老妇人；还有那种从一个视角看是两个黑色侧影，从另一个视角看是一个白瓶子。不同的思维定式，会产生不同的所见。朱见深这张画，远看是一张大脸，靠近一点看是左右对坐的两个人，再仔细一看是三个人靠在一起。改变思维定式，见解当有不同，朱见深简直是心理学高手呢。"

我说："这个图式很接近明代织锦上常见的团纹设计。朱见深这人内秀，从小口吃，心眼多，从生下来到十五岁一直活在深宫里，宫里的帘幕、衣饰应是他最重要的视觉记忆。朱见深在这几轮宫斗里能存活下来要多亏他的保姆万贞儿。万贞儿是朱见深奶奶孙太后的宫女，四岁进宫，在宫里长大，生性机警。土木堡之变后，十九岁的万贞儿被孙太后派去看护她两岁的孙子，这就不单是保姆，更是贴身保镖了。叔叔当了皇帝后，没有万贞儿的保护，朱见

深肯定是活不到父亲复辟那一天的。他即位两年以后，万贞儿生了他们的儿子，立即被封为皇贵妃。后来皇长子死了，但是万贵妃也成为事实上的六宫之主。万贵妃五十七岁去世，宪宗说：她走了我也活不长了。不久他真的也去世了。其实，宪宗后期把政事都交给了几个太监和阁臣，和大臣几年才见一面，基本废了。"

叔明说："朱见深对万贵妃有恋母情结吧。也许童年经历给他带来很大创伤，后来精神就逐渐崩溃了。"

我说："反正这段时间他也没闲着，纵情酒色，寄情丹青。《岁朝佳兆图》就是他这段时期的作品，作于成化十七年（1481）。明代过年要挂钟馗像，钟馗旁边的小鬼托着盘子，盘里装着柏枝和柿子，寓意百事如意。钟馗五官立体，面貌似乎来自李公麟的番人脸谱。以前中国人画鬼怪、画高僧，面貌都是取自番人，为的是和汉人面貌产生区别。画高僧，就把面目画柔和些；画鬼怪和钟馗，就让面目狞戾些。"

叔明说："怪不得广东人叫洋人为'鬼佬'，其实历来画鬼就是照着洋人的模样画的。"

我说："钟馗衣纹的画法绝似戴进的'钉头鼠尾'。当

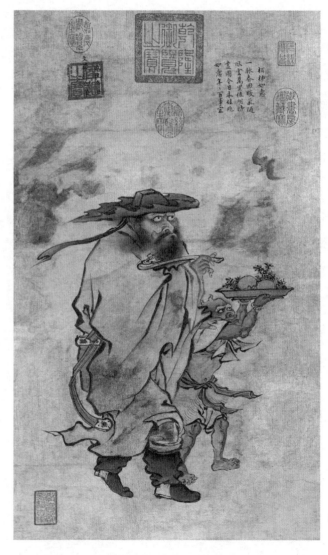

◎朱见深
《岁朝佳兆图》

时戴进已去世近二十年，可见其风格追随者之众，在民间已相当流行。青衣红带的配色，让人想起成化时期烧制成功的斗彩瓷。斗彩瓷，也叫逗彩瓷，是在瓷土胎上用青花料勾出轮廓线，高温烧制，再施釉上彩后经低温烧制而成。成化斗彩鸡缸杯在嘉靖时已经价值十万钱了。朱见深对鸡的图案似乎有偏好，按照万贵妃的年龄来推算，贵妃应该是属鸡的，她又极爱瓷器。成化年间，朱见深派太监去景德镇御窑监制瓷器烧造，不计成本，次品全部销毁，才造就了成化斗彩的传奇。有幅《子母鸡图》上的题诗流露出了他心底的孺慕之情。"

成化时期的字还是比较容易辨认的。两人合作，叔明基本读懂了这首歌颂母鸡的诗："南牖喁喁自别群，草根土窟力能分。偎窠伏子无昏昼，覆体呼儿伴夕曛。养就翎毛凭饮啄，卫防雏稚总功勋。披图见尔频堪羡，德企慈乌与世闻。"

"保护和慈爱。这难道不是给万贵妃的情诗吗？"叔明问道。

我说："据说万贵妃丰肥，貌雄，声巨，像男子。两人出门时，贵妃总是身着戎装，走在宪宗身前，宪宗看她

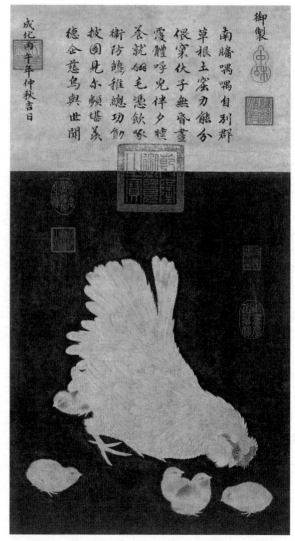

◎佚名

《子母鸡图》

◎朱见深《松鹰图》

能看得目不转睛。宪宗的母亲周太后问儿子：'她有什么好看，你喜欢她什么呀？'宪宗说：'您不知道，她抚摸我，我心里就踏实。'看到宪宗的《松鹰图》，我忽然觉得也许这只守护在松枝上的胖乎乎的老鹰就是让宪宗看了心安的万贵妃吧。这幅画是近代著名历史学家邓拓的旧藏。鹰隼设色细腻，眼神犀利，喙爪皆锐；松针出芒，根根剑拔弩张；间以松皮龙鳞，藤萝缠绕，氛围十足。工写结合，全幅无一败笔。此画也作于1481年，精气神十足。很难想象，仅仅六年后，养尊处优、正值壮年的作者就病死了。"

叔明说："明代皇帝的画，不管画的是什么，亲和力都很强，题诗也比较好懂。他们的感情和苦闷也许在你看来很奇怪，但是我理解起来毫无困难。宋代的文化虽然和现代社会非常接近，但还是像隔着一层雾。明朝的事在我看来就像是同时代的事，也许是因为明朝在许多方面已经进入了现代社会吧。"

我说："那么我们可以讲一讲吴门画派了。"

明代—卷

第三讲

▼

江山清远见吴门：徐贲 陈汝言 杜琼 沈周

　　叔明问："咱们要说吴门画派，翻译过来应该叫'Wu School'（吴门学派）还是'Suzhou School'（苏州学派）？"

　　我说："现在英语翻译通用'Wu school'，因为苏州是一个地理概念，而吴是一个地缘文化概念，有时间元素和历史元素在里面。吴门画派的核心人物沈周①和文徵明②是长洲

①沈周（1427—1509），字启南，号石田，晚号白石翁。长洲（今江苏苏州）人。明代绘画大师，吴门画派的创始人，在元明以来的文人画发展进程中起到了承前启后的作用。与文徵明、唐寅、仇英并称"明四家"（又称"吴门四家"）。

②文徵明（1470—1559），初名壁，字徵明，以字行，更字徵仲，号衡山居士。长洲（今江苏苏州）人。明代杰出画家、书法家、文学家。擅山水，师法宋、元，构图平稳，笔墨苍润修雅。兼善花卉、兰竹、人物。其与沈周共创"吴派"。与祝允明、唐寅、徐祯卿并称"吴中四才子"。

人，长洲是历史上苏州地区的下属县。苏州是东吴，常州、无锡是中吴。如果按照吴语区来算，范围就更大，不但包括江苏的丹阳、溧阳、苏州、无锡、常州，往东到上海以及浙江的湖州、嘉兴、杭州，还包括安徽和江西的一部分。要是按吴文化来说，范围就又广了一圈，南京、扬州、徽州，乃至浙北都在辐射范围之内。但是吴地文化也绝不是能被静止地分割出来的，它就像江南的水，四通八达，表面上看波澜不惊，底下暗流涌动，永远接纳新的元素，永远在对外施加着影响。比如中华文明最早的南北融合，就是在吴地发生的。"

叔明说："你说的是东晋时候所谓的'衣冠南渡'吗？"

我说："比那个要早得多，大约在商朝后期。周太公——也就是我们看过的诗经《豳风图》的主角古公亶父——有三个儿子，老大叫太伯，老二叫虞仲，老三叫季历。当时的继承方式一般是长子继承。但是老三生了个'圣子'，也就是姬昌，古公亶父几次表示咱们老姬家要得天下，希望都在这个孙子身上。太伯和虞仲还能说什么呢，跑呗，不能让父亲得了偏心的坏名声啊。而且，不但要跑，还要跑到南方荆蛮的地盘。倪瓒给自己起的一个号，叫荆

蛮民。这里的人是要断发、文身的。太伯兄弟跑到这里，一不做，二不休，把头发也剪了，身上也刺了青，表示我们再也回不去了。其实，这个荆蛮之地在太伯兄弟到来前的两千年里，有过非常璀璨的文明。良渚文明遗址发现于20世纪30年代，从这里发掘出了具有国家礼器性质的精美玉器、人工种植的水稻，还有用葛织成的布料。良渚文明以余姚为中心，向江浙一带辐射。不过，在横空出世一千年后，这个文明又忽然消失了，并没有延续下去。太伯兄弟来到后，带来了北方较为先进的文明，并建立了勾吴国。"

叔明说："我想，他们也不会单枪匹马跑去南方吧？也许带了一些人马和先进的青铜兵器？这个过程应该更接近殖民吧。"

我说："上古时代讲究以德服人，也许他们真的是单枪匹马去了呢。总之，太伯兄弟的后代传下去就是吴王。因为他们有北方血统，所以很重视学习中原的礼乐。后来在春秋战国时代，吴国被越国所灭。吴人和越人习俗相近，吴文化和越文化最后也就融合为吴越文化。这个地区的主要特点就是富庶。'苏湖熟，天下足。'首先，因为农业技术先进，水利工程水平高，所以这里成为'天下粮仓'。其次，这里的

工艺水平也高，吴越的宝剑和金属铸造技术以及丝织、桥梁、水利技术都称雄天下。吴国善造一种弯刀，被称为'吴钩'。唐代李贺诗里写'男儿何不带吴钩，收取关山五十州'，宋朝辛弃疾写'把吴钩看了，栏杆拍遍，无人会，登临意'。可见吴钩不仅仅是男子气概的象征，也代表了有琴心剑胆的侠文化，更体现了吴地的尚武风气和浓重的个人英雄主义思想。吴地的丝织行业更不用说了。之前我们说过，宋代江南是丝织业的中心，已经出现了大型作坊和职业工人，女子可以靠养蚕缫丝独立生存。到了明代，吴越地区农业的商品化程度已经非常高，土地开始被用来种植经济作物。太湖地区普遍种植棉花和桑树，而丝织业、染布业也形成了产业链。有钱置办机器的人家叫'机户'，雇佣有技术的工人。因为纺织业获利极丰，所以凡有积蓄的人很少置田买地，大都用来买织机，工作几个月又可以买一台新机器。一般作坊总有几十台机器。织出的有花纹的布料叫缎子，净色的叫纱。工匠也分出工种，都有常用的主家，按天计酬。如果哪天有主家的工匠不能来了，机户就可以去找无主之匠做代工。"

叔明说："这种临时性的技术工人好找吗？"

我说："在苏州，产业工人数以千计，而每天等待临时

工作的散工也是数以百计。劳动力市场也有细分：会织缎子的聚集在花桥周边，纱工聚集在广化寺桥周边，会纺丝的聚集在濂溪坊，百十个人站成一群，翘首仰望。但他们并不直接和雇主接触，而是听行头调遣。行头从雇主那里得到消息，就派遣相应的劳工过去，这已经有了劳动中介公司的雏形。"

叔明说："要支撑这样的产业规模，必然要有相当规模的商业网络。可见当时苏州已然是区域性的商业中心了。"

我说："岂止。明代吴地的一大趋势是市镇的兴起和乡村城镇化。苏州、杭州、绍兴等中心城市的周边出现了大量市镇，据不完全统计，明清时江南地区市镇的数量多达一千三百八十三个。这就像 15、16 世纪的欧洲，资本主义的交易网络呈车轮状辐射。苏州乃至整个吴地水路四通八达，不仅仅辐射内地，而且还通往海外。郑和七次下西洋，都是从苏州刘家港出发的。郑和出海所用的大宝船，是在南京附近的龙江宝船厂造的。整个明清期间，吴越地区的私人海上贸易都相当发达。"

叔明说："不是说明朝的海禁很严格吗？"

我说："官方明禁，民间不绝。官府禁得越厉害，海上

贸易获利越丰厚。豪门巨室自造大船出海，甚至在浙江、福建、广东沿海地区占据海岛，商、盗一家，形成巨大的海上走私集团。明代所谓的倭寇，多数就是中国海盗。宁波的双屿港在当时是世界上数得上的繁荣海港，葡萄牙人也与双屿港有商贸往来。直到嘉靖年间，因为所谓'通番船招致海寇'，明朝政府把双屿港外填上石头，大船无法进港，这才从世界海运的版图上抹掉了这个良港。"

叔明说："这比威尼斯听起来更刺激呢。这里的商业活动如此活跃，对文化市场的繁荣也起到了很大的助力作用吧。"

我说："吴地文气鼎盛，据统计，明清时期全国的二百零二个状元，约三分之一都出自江苏。苏州及周边州县出了三十五人，上海、杭州、湖州、绍兴、无锡、常州这些地方都出了五到八名不等。至于进士人数更是数以千计。明代江、浙、皖三地进士的人数占全国的四分之一。这还只是走上仕途的文官数量，而如唐寅、徐渭这类科举失意的，或者如杜琼、沈周这样无心仕途的，更是不可胜数。各地迁来苏州的士大夫也不少，可谓人文荟萃。苏州很快成为各种艺术行业进行交流和贸易的中心，书画行、古董行、装裱行、卖文房四宝的纸店笔庄都在这里找到兴旺的市场。之前我说元代山西的环境很接近文艺复兴早期的意大利了，但还是止步

于精湛的匠作。吴地在政治方面势力均衡，商业文化发达，在精湛的匠作技术之上又产生了个人主义萌芽，这才是可以孕育伟大艺术的土壤。"

叔明说："苏州被叫作东方威尼斯，看来不仅形似，而且神似呢。那么吴门画派和威尼斯画派比较起来如何？"

我说："从外貌上来说没有半分相似之处。从乔凡尼·贝里尼、乔尔乔涅、提香、丁托列托、委罗内塞，到提埃波罗、瓜尔迪，无不注重增强油彩对光、形和色的表现力。吴门画派则完全是另一种风景。但是在骨子里，尤其是在各自地域的视觉文化语境里，不是没有共性。第一，威尼斯画派从南部的那不勒斯那里学来油画，视觉语汇更为丰富，运动、节奏、空间、力量、光、空气，都可以呈现。吴门画派视赵孟𫖯为宗师，上法唐、宋、元，画宗南北，既学郭熙、李成画里山峦、平原微妙的空气感，又学董源、巨然画里的水乡温润，既崇尚写真，又解放了笔法，这种语汇的丰富性是对外对内同时展开的；尤其在对内心深度的呈现上，借助了诗、文、书法、印，也达到了一种空前的繁盛。第二，威尼斯派的画充满装饰性，做的是加法，就怕不够华丽，却一点不显得累赘和僵硬，这就属于蓬勃的精神和高明的手段完全能驾驭对感官享受的渴望。

这个时候的商业文明精神和资产阶级市民趣味处于兴起时期，吴门画派也有同样的精神底色，着色艳丽，架构繁多，那极其致密的文本唯有什么都能消化的好胃口和左右逢源的手段才能编织出来。黄公望的神完气足和王蒙的生气勃勃在明代吴地的土壤上生发出新的气象。第三，吴门画派的滥觞期是从明初到天顺年间，盛期是从成化到嘉靖年间，这一时期活跃着沈周、文徵明、唐寅、仇英、文嘉、陈淳、陆治等著名画家。嘉靖以后，这些大家也代有传人。可谓春风绿了江南岸，一领风骚三百年。偏偏威尼斯画派也有这样的血脉延续，从15世纪到18世纪一直活跃着。

"既然说到这里，就谈谈吴门画派早期的几位代表画家吧，他们是徐贲①、陈汝言②和杜琼③。这几人都是才子型画

①徐贲（1335—1393），字幼文，号北郭生。长洲（今江苏苏州）人，后为避张士诚征召，避居湖州（今属浙江）蜀山。明初画家、诗人。与高启、杨基、张羽齐名，并称"吴中四杰"。"明初十才子"之一。
②陈汝言（生卒年不详），字惟允，号秋水，临江清江（今江西樟树）人，后随其父移居吴中（今江苏苏州）。元末明初画家、诗人。能诗，擅山水，兼工人物。山水远师董源、巨然，近宗赵孟頫、王蒙，行笔清润，构图严谨，意境幽深。
③杜琼（1396—1474），字用嘉，号东原耕者、鹿冠道人，人称东原先生，吴县（今江苏苏州）人。明代学者、书画家、藏书家。擅山水，远宗董源，近法王蒙，多用干笔皴擦，淡墨烘染，设色清淡，风格苍秀，开吴门派先河。著有《东原斋集》。

家。至正前后，以苏州为中心的松江、昆山、无锡等地文人云集，结社成风。黄公望、倪瓒、王蒙、柯九思、朱德润、陆广、马琬都生活或者曾经生活在此。年轻一代的徐贲、高启、杨基、张羽博学多艺，被誉为'吴中四杰'。徐贲的诗文不如其他三人，其实是书画给他加了分。这四个人都没有好下场，所谓'怀璧其罪'，他们怀里的连城之璧就是名气和才气。

"徐贲十九岁左右的时候从常州搬到苏州北郭，和朋友们结成了北郭诗社。这时张士诚在苏州称王，延揽徐贲、杨基和张羽做幕僚。徐贲和张羽当时都是二十岁出头，杨基最年长，但也不到三十岁。徐贲和张羽只做了几天幕僚就逃走了，杨基做得长一点。张士诚兵败后，和张政权有过瓜葛的，不管是工作几天还是几年，一律被放逐到安徽凤阳屯田做工。直到洪武二年（1369），他们才被允许回乡，又被招入朝廷当官。但是历史不清白啊，你想王蒙不也是落了个冤死狱中的下场。徐贲在洪武七年（1374）应征入朝，官运亨通，历任给事中、刑部主事、河南左布政使，也是省级官员了。洪武十一年（1378），徐贲因犒军不力而入狱，于洪武十三年（1380）被处死。杨基则是在

任山西按察使时为谗言所害，被罚做苦役，死于工所。张羽当过太常丞，不知因何被流放到岭南，走到一半又被召回。张羽可能觉得被折腾地生不如死，投龙江自尽了。然而，不论是自身文才之高还是人生经历之惨痛，高启在这四人当中都能排得上第一位。洪武二年（1369），高启被征入京师修元史，又任户部右侍郎，后辞官还乡。此时距离洪武十三年（1380）胡惟庸案的腥风血雨还有一段时间，也算有先见之明了。但是明太祖还是被得罪了。洪武五年（1372），苏州太守魏观重修太守府，作为好友，高启写了篇《郡治上梁文》为贺。和魏观有矛盾的蔡本向朱元璋奏报说魏观将太守府修在张士诚王宫的旧基上，定有异心，朱元璋知道后派御使张度前去查实。张度乔装成算命先生去收集证据，奏报：'典灭王之基，开败国之河。'于是，魏观和高启都被腰斩。

"徐贲的山水画师法董源、巨然。他也有过追摹倪瓒笔意的作品，但是显然燕文贵和黄公望的清俊博大才能和他的创造力形成精彩的结合。宋代郭熙论山水画，说：'山水有可行者，有可望者，有可游者，有可居者。'范宽的堂堂山岩，只可从下方行过，可望可游而不可居。董源、巨然

◎徐贲《溪山无尽》图卷（局部）

的江河景致，可行，可游，却未必'可观'，只有具备了相当的文化修养才懂得欣赏那种平淡和自然。徐贲的山水首先可居。看美国弗利尔美术馆所藏《溪山无尽》图卷，图中有齐整草堂几间，人物以诗酒会友，江上有船夫载二客而来。如果将其与董源的《潇湘图》相比较，在董源的画中，大家都是过客旅人；徐贲的溪山则予人一种安定感，让人看到一个可以过日子的家园，一片与世间隔而不绝的

桃花源。"

叔明说："我记得赵孟頫的《鹊华秋色图》也是把渔村人家藏在了山水之中，但是那里的人家和山水是和谐的，或者说是化为了风景的一部分。徐贲的画里却不知为何让人感觉某个地方有点不和谐，不知道是不是因为透视的关系？"

我说："应该说是比例的问题。树和屋子的比例，与树和山的比例产生了矛盾。也许画家在这里也为难了，若要山峰巍峨可观，则树和屋必须小，但显然这以草堂为中心的江村生活才是画家最用心描绘的部分。解决问题的办法，是把山虚化、推远，也就既可行、可望，又可游、可居了。徐贲多用染和擦的画法，山岩上的皴也多是轻擦上去的。

"徐贲和王绂、谢缙、赵原一样，都是元明之交承上启下的重要画家。他们开创了一种只属于明代的式样，就是山水的园林化。这一点，在宋元山水挂轴、长卷、册页里是绝没有的。你去过苏州的狮子林吗？"

叔明说："去过啊，就是贝聿铭童年住的那个园子。那里最早是禅院，清朝时被一个知府买下，知府的儿子中了状元。民国时又被做颜料生意的贝家买下，当地解放后被

献给了国家。"

　　我说："狮子林为元末明初所建，倪瓒七十三岁的时候去过狮子林，也为改造提供了一些顾问意见。不过关于狮子林的画作，以徐贲的《狮子林十二景图》最详尽。园林的布景和山水画的布景如出一辙，都是要造一个'可行，可望，可游，可居'的山水，而且要把缩景的借喻落实了。徐贲画狮子林，最感兴趣的并非园林构造之巧妙和如何借景造景，而是要创造一种新的空间关系，它由许多不一定要构成整体的局部组成，为观者提供片段式的美感体验。北宋的全景山水在这里显得过于宏大而不可捉摸，南宋的小品山水往往能在一瞥中打开观者对自然风景的想象力，那种窗口作用在这里也不再需要。园林式山水的那种怡然自得和自足，是明代山水所能提供的最独特体验。

　　"早期的吴门画家还有其他面貌，比如陈汝言。陈汝言和王蒙是好朋友，画里常用王蒙的牛毛皴，还常和王蒙搞同题创作。他的《罗浮山樵图》轴可以视为是王蒙《葛稚川移居图》另一个版本的叙事。王蒙画的是仰望视角，山峰高远；陈汝言却提供了一种俯瞰的视角，展现出山峦的体积和实感，跨出了震动河山的一步。可惜他的遭遇和徐

◎徐贲

《关山行旅图》（局部）

◎徐贲

《狮子林十二景图》（局部）

◎徐贲《狮子林十二景图》

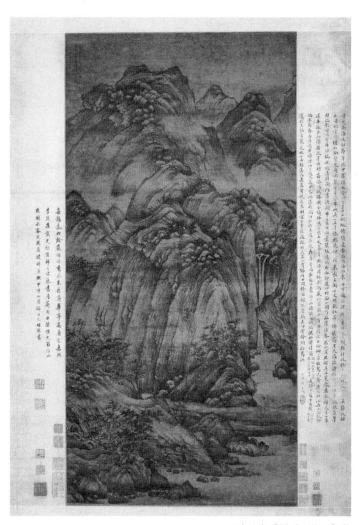

◎陈汝言《罗浮山樵图》轴

贲类似，入过张士诚的幕，做过朱元璋的官，最后也因事被判死刑。临刑前他表现得云淡风轻，还在画画，被人称为'画解'。"

叔明说："这几位竟然都死得这么惨。看来在明朝当官远比在元朝凶险。"

我说："有了这几位前辈的教训，就很容易理解富裕人家为什么不愿意让自家子弟出仕当官了。陈汝言死后留下图书万卷，妻子纺织供儿子陈继读书，却不追求功名。陈继成为地方鸿儒，画竹也极有名。他以授课为生，人称'陈五经'，府县官员屡次想要举荐他，都被他以要侍奉老母亲为名婉拒了。母亲去世之后，他被仁宗召为翰林博士。到北京以后，他让其得意弟子杜琼开门授徒，接管自己的学生。陈继的学生里有一对兄弟叫沈贞和沈恒，他俩的父亲沈澄与陈汝言是好友，所以和陈继算同辈，但一样在陈继门下读书，又跟师兄杜琼学画。沈恒的儿子沈周在学业上的授业恩师是陈继的儿子陈宽，后来也跟杜琼学画。沈周字启南，我们常说的沈石田其实是他的号。他的绘画面貌很大一部分出于杜琼。杜琼说自己学王蒙最精，他五十九岁所作淡设色《山水图》轴全学王蒙。此画采用满

幅构图，山石用圆润细密的披麻皴，浓墨点苔，山间小桥上，白衣高士和童子缓步出山。"

叔明皱眉说："色调虽然接近王蒙，但是王蒙的山水比这细碎多变、虬结多块，山上的草草木木也多，像成精的山妖。杜琼的则像除了毛的山妖，肉乎乎，不灵了。"

我笑道："你是看李开先的毒舌画评学坏了。王蒙的画虽然葱茏苍润，底子是高雅的，杜用嘉得其雅正。与其说他画的是山水，不如说画的是人生的理想境界。这境界的三要素，一是幽雅的环境，二是娴雅的人品，三是高雅的朋友。《山水图》轴上题字的内容，大致是说：'我画此境也有些趣味，陈孟贤、郑德辉两个朋友来访，孟贤说：画不错啊，郑公你不要吗？德辉并无想要的意思，孟贤又再三怂恿，德辉也不好不开口了，我也不敢吝啬。德辉这人清心寡欲，没有嗜好之物，就算王维、吴

◎杜琼《山水图》轴

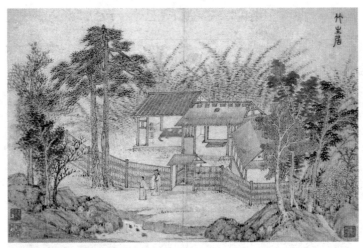

◎杜琼《南村别墅图册》之竹主居

道子复活画出的作品，他也不会贪心的。这就是他能养德的道理啊。学者的毛病就在于心头好太多，都该学学德辉。'没有这题字，此画便没有了故事，也就不完整了。杜琼的画都有这样一种慕雅之情。《南村别墅图册》里的主人公是元末名士陶宗仪，人称南村先生。杜琼通过描写他居处的《南村别墅十景咏》摹想出了隐士的美好生活，尽在这十幅册页里：从倪瓒的琉璃世界里取来的岩质土坡，从王蒙和王绂的葳蕤世界里移来的松柏、竹石、杂树和玲珑屋宇，使人有看娃娃屋的感觉，简直是最精巧完美的微缩

世界。"

叔明说："这就是你说的山水画的园林化吗？可是你举的这些例子，他们画的本来就是山庄、草堂、别墅一类的花园嘛。"

我说："所谓园林化，是明代画家们以前所未有的浓厚兴趣来画园林。他们对传说里的深山隐士居所没那么感兴趣了。这些园子多半是自己或朋友的产业，建在城镇旁边或郊区，坐舟船或马车就能到达。园子和正宅不一样，宅第是按照礼法制度布局建造的，谁住主房、谁住偏厦，都有规矩。园子则可以由着主人的喜好来布置，这是能放松喘口大气的地方。园子模仿自然山水，滋养性灵，生发文艺。园子和雅集不可分割。杜琼的《友松图卷》再现了他和姐夫魏友松对坐高谈的美好记忆，沈周的《东庄图册》是为友人吴宽所作。吴宽是成化八年（1472）的状元，当过孝宗和武宗的老师，官至礼部尚书，屡次辞官，均为孝宗挽留，最后死在任上。

"沈周和吴宽是世交也是知交，两人常互赠字画。吴宽在苏州葑门附近有东庄别墅，是其父吴孟融在五代广陵王钱元璙之子钱文奉所建的东圃旧址基础上整理出来的。葑

◎杜琼《友松图》卷

门外有河，多水塘，产茭白。有菱豪、南港、北港、稻畦、果园、折桂桥、知乐亭等二十余处景致，占地六十多亩。吴宽因此自号曰'东庄翁'。沈周为他作的《东庄图册》，并没有用任何现成的图式，而是在内容、方法和形式上展示出强烈的原创性，颇有开天辟地之感。"

叔明说："沈周竟是这样的用色行家！我好像第一次在国画里看到了颜色——当然，并不是说其他画没用颜色，只不过是没有颜色感而已。"

我说："国画讲究随类赋彩，设色上的是概念的颜色，也是主观的颜色。沈周的画融合了观察到的色、概念中的色和设计装饰性的颜色。青衫、青松和青山构成色彩的诗

◎沈周《东庄图册》部分册页

性，又巧妙捕捉住了晨光、暮色里那种苍茫的微光。他发掘出了用国画色彩来构造微妙气氛的新的可能，可惜后辈画家很少有人能在用色上达到他的造诣。"

叔明说："好像以前也见过这样气质的画面——北宋赵大年画郊区的湖庄，也有这样的笔墨。"

我说："沈周模仿能力超级强，仿谁像谁。他仿王蒙画

◎沈周《京江送远图》

的《庐山高图》给老师陈宽贺寿，从笔墨来看也是那么回事了。不过他唯独仿不来倪瓒，学不到倪瓒的孤绝。《东庄图册》里他将赵大年、赵孟頫的笔墨化在他的没骨花卉植被中，融合在他所创的新图式里，清新而古雅。这组画体现了沈周画作的一个重要特点：兼有戾家画和行家画的长处，处处体现出精湛的功底，流露着浓郁的书卷气。这也成为吴门画派的重要标尺：要有戾家画的修养和脱俗，而不能有戾家画笔力不足或浮躁的问题；要有行家画的精湛和耐心，不能有行家画的俗气和匠气。

"都说沈周的画风是北宗为骨，南宗为面。从《京江送远图》可以看出，沈周着意融合北宋山水的大境界和南宋

山水的小情绪，且做得不露痕迹。山峦的形态从北宋青绿山水的重叠三角形化出，却又写上董源、巨然的披麻皴和苔点矾头，背后远山用马夏手法染出。渡口、杂树的写法是源自元季四大家的。横在江面的船只之大，显得山也矮小了。但是这个代价也是必要的，因为必须交代清楚此画的主题：几个朋友送别叙州太守吴愈。沈周的画有多种面貌，但是最重要的三点一直没有改变。第一是充满个人情趣的叙事性空间；第二是理想化的友情空间；第三是一种新的审美空间，在这里他把戾家画和行家画进行了重组，取二者之精华，去二者之糟粕。这是他从杜琼那里继承下来的性情和修养，也是传给他的弟子文徵明和唐寅的文化遗

产。"

叔明说："似乎之后苏州有名的画家都是沈周的弟子啊。"

我说："那是我们下一次聊天的内容了。"

明代卷

第四讲

▼

沈家文家 吴门半边

　　叔明似乎有什么大发现："那天我看到沈周父亲沈恒吉[1]的画作曾经在苏富比被拍卖，拍出了接近四十万美元！我又查了一下，原来沈周的叔父和伯父都是画家！"

　　我说："岂止如此，沈周的弟弟沈豳、沈召也是画家。再说沈周的学生文徵明，他的儿子、侄子、孙子、孙女、曾孙、曾孙女、玄孙和玄孙的儿子（来孙）都是画家。再加上这些人的弟子，浩浩荡荡撑起了半边吴门画派。"

[1]沈恒吉（1409—1477），一作沈恒，号同斋，沈澄之子，沈周之父，长洲（今江苏苏州）人。

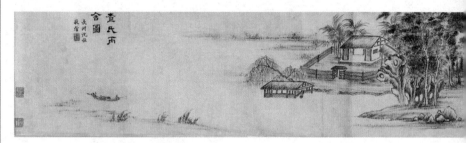

◎沈恒吉《查氏丙舍图》卷

叔明说："哇，之前我们说赵孟頫的家庭是艺术世家，爷爷、奶奶到孙子、外孙三代都是画家已经很了不起，似乎到了明代，艺术基因传递下去变得更容易了。"

我说："在赵孟頫的家族里，搞艺术只是出于个人志趣以及家庭熏染，想不想画取决于自己。到了明代的苏州，书画流通的渠道多了，喜欢书画、爱慕风雅的人多了，市场发展了，能画一手好画、写得一手好字不但是显赫的文化资本，更可以成为体面的生财之道。这两个动力再加上家学渊源和个人爱好，那才如虎添翼，让书画素养真正地成为家族的传统。更重要的是，吴门画派的维系和家庭宗族、师生情谊、联姻、朋友往来这些一层层的人伦网络是互为表里的。"

叔明说："人伦网络？我读过费孝通的《乡土中国》，书中说中国社会的组织结构是'伦'，就是像水面波纹一样一轮轮扩散出去的差序关系。这和你说的是同一个概念吗？"

我说："差不多了。你可以想象一片水下有许多鱼的活跃水域，一个个同心圆交织成密密麻麻的网络。沈周的祖父沈澄与陈汝言、谢缙、刘珏是至交；陈汝言的儿子是陈继，陈继的学生杜琼和刘珏是沈周的授业恩师；沈周的姐姐嫁给了刘珏的儿子；杜琼与状元吴宽的父亲吴孟融是好友；沈周和吴宽是发小；沈周的知交书法家李应桢是文徵明的书法老师，还是祝允明的岳父；祝允明的祖父祝颢和外祖父徐有贞也是沈周好友。沈周的另一好友王鏊，是成化十一年（1475）探花。王鏊已经连中两元，几乎已定廷试第一，但是命运不济最终取了探花，最后当了宰相，以穷出名。王鏊的弟子中，有　名叫唐寅。唐寅最早其实是和沈周学画，但是最后转入周臣门下。唐寅和祝允明、文徵明是总角之交，和仇英同在周臣门下学艺。嘉兴人项元汴在二十几岁就开始搞收藏，靠文徵明的儿子文彭和文嘉为其掌眼，后来成为江南一带首屈一指的收藏大家，雇仇英

住在他的府上为他临摹所收藏的宋画。"

叔明说："停一停，我已经晕了。好了，我知道这是一种通家交好、志同道合、代代相传的感情，不，是共同的历史。这之中一定有什么特殊的黏合剂吧。比如我交朋友，关系再好也会有冲突，而且我也不会把朋友变成亲家和商业伙伴。"

我说："在这重重关系之中，你可以看到沈周是各种圈子的交集，并不是因为他特别能社交，而是因为他为人极其厚道。沈周从小跟着陈继学习，是个赤诚的儒家君子。他的儒学不是用来参加科举入仕的，而是真正体现在日常生活里的。关于他仁义的轶事可是太多了。举个例子。沈周的画出名到什么程度呢？他早上画好一张，到中午就有十几张仿品在市面出现。这首先说明他的学生中或府里有内线，其次可见仿沈周已经形成了一个行业。还有人仿了沈周的画找沈周来题款，以求卖个好价。沈周也很好脾气地照办。文徵明是沈周的好学生，他把沈周的好脾气、真涵养学了个十足。沈周去世后，他继承了沈周社交网络润滑剂的角色。文徵明成名后，求画者很多，他便常让弟子代笔。文徵明有位弟子叫朱朗，字子朗，常署师父的名私

下卖画。有次朱朗客户的小厮没搞清楚情况，跑到文徵明府里求假画。文徵明也收了钱，说你回去问问你家主人，我一幅'真徵仲'可以充'假子朗'吗？"

叔明说："涵养真是好得令人发指。他们倒是落了个好名声，给后代鉴定家们造成了多少麻烦。"

我说："儒家讲究外圆内方嘛，只要不触碰原则问题，其他的都好说。吴门画家和官府的关系也维护得很好。沈周的父亲沈恒吉被选为地区粮长。粮长是明代民间基层管理的岗位，负责本地区粮食的租收等事务，还要去南京听宣，听上级指示。沈恒吉不愿意去，让十几岁的沈周顶上。沈周应对得体，并作百韵诗交给户部主事崔恭。崔恭觉得有意思，现场又出题考核，沈周援笔立就，竟因此免去了父亲的粮长劳役。沈周二十九岁那年也被指为粮长。这事不但要出力，还常常要自己贴钱，有次沈太太甚至要变卖首饰填窟窿。沈周有很多当官的朋友，他也从没试图托朋友去解除这个劳役，扛了五年直到期满解除。1498 年，沈周七十二岁，声望达到鼎盛。新任苏州太守不是风雅之人，一名嫉恨沈周的小吏将沈周的名字列在服役画工里，太守也未觉察。沈周很恭谨地每天去上工听喝，认为这是自己

做老百姓的分内事，如果要靠朋友过问免去杂役，才是自轻自贱呢。后来太守回京，朝中宰相、阁老纷纷向其询问沈先生的消息，太守这才觉出不对了。有人说沈周是太老实了，还有人说这是沈周的养心养生之道，正因如此，他才长寿。我认为这是沈周的见识，也是吴门画派的画家区别于元季四大家之处。

"元季四大家以画出世，在内心和朝廷是隔绝的，思想意识普遍近于道家；吴门画派的画家有像杜琼、沈周这样不出仕的，也有文徵明这样少年参加科举、中年被举荐为翰林待诏几年后又辞官的，但是他们都很认可家国天下的儒家秩序，艺术于他们并非方外之地，而是一块能够自足自洽的公共空间，不管在朝在野、是士是庶，都可以共享。吴门画派虽然内部联系紧密，对外却毫无门户之见。吴门画派兴起之时，浙派正领风骚。沈周五十四岁时还临摹过戴进的《谢安东山图》，这幅图是工笔重彩，迥异于他自身风格。沈周还给比自己小三十二岁的吴伟所作的《北海真人像》题赞，可见他对于浙派毫无芥蒂。沈周强调作品中的士气，却不轻视以卖画为生的职业画家。他自己就临摹过苏州地区著名职业画家沈遇的作品，也给职业画家张翚

的作品题过赞，这种襟怀在明之前的元代和之后的清代的画家中都相当罕见。沈周学元四家的布置和笔墨，也学南宋院体的精微准确。后人有说吴门画派人多所以势重，这是事实，却只是表象。吴门画派开阔的胸怀和眼界，才是他们强盛创造力的发源地。"

叔明说："看来沈周所见的历代名画也很多，他的画有没有自己明确的风格呢？"

我说："沈周的画分三种面貌。一是致敬式，或者说是创作性致敬。沈周的曾祖父沈良琛精于书画鉴赏，和王蒙、黄公望都是好友，沈周家所藏元画应该不少。赵孟頫、高克恭、元季四大家乃至董源、巨然、李成、马夏他都模仿过。好友吴宽、徐有贞、王鏊家都富有收藏。'台北故宫博物院'藏有一幅传为沈周作的《江山清远图》，沈周自题说在钱鹤滩太史家见过马远、夏圭长卷，笔力苍劲，画中丘壑深奇，有天然大川长谷。他于静坐时遥想二卷中笔力丘壑，足足二十年之久。此画落款是 1493 年，钱鹤滩（1461—1504）七岁能诗，三十岁状元及第。沈周说他想了二十年，倒推回去，二十年前钱鹤滩还是十二岁的少年，所以'钱鹤滩太史宅'一语令人生疑。不管怎么说，沈周

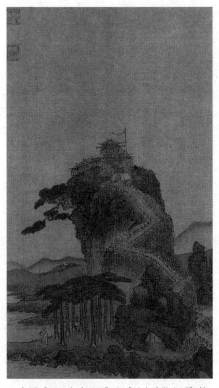

◎沈周《两江名胜图册》之《昆山马鞍山图》轴

在吴宽处看过马远、夏圭真迹应该是大概率事件。沈周的收藏以当朝书画为主，他至少藏有四十三代天师张宇初、郭文通、谢环、夏昶、戴进及其徒弟马轼、沈遇的作品。杜琼评论沈周，说他善取诸家之长，又能返回自己的根本。这话和后来李可染的名言'要用最大的功力打进去，用最大的勇气打出来'异曲同工。沈周四十一岁时作《庐山高》给老师陈宽贺寿，全仿王蒙笔墨，却以笔墨的密和满来塑造坚实的整体，实现雄浑的布局，独具一格。

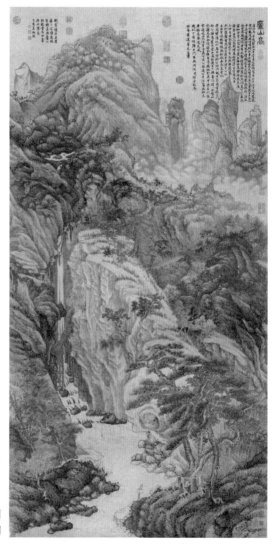

◎沈周
《庐山高》图

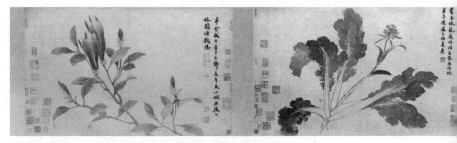

◎沈周《辛夷墨菜图》卷

"沈周的第二种面貌是本乎天然、基于写生的创作，宁静优雅，朴质天成。上次说过的《东庄图册》，以长江、淮河沿岸景点为题材的《两江名胜图册》，纯由想象北国风光而创作的《沧州趣》，以及由诗词意境而来的《落花诗意图》，都体现了他强大的造境手段和丰富多样的审美胸臆。

"第三种则是更自如泼洒的写意花鸟。沈周给周边事物画下了许多写生，有工笔的，有写意的，有破墨的，有没骨的，不拘一格。他学习元人法，兼用中侧锋，又善用复笔。北京故宫博物院所藏的《辛夷墨菜图》则继承了南宋禅画里的机锋。"

叔明说："对，牧溪也画各种蔬菜。沈周的画比牧溪细致多了。"

我说："沈周的画比牧溪的画好懂。他去掉了牧溪画里高度浓缩的那些成分，拉低了解读意义的门槛，这就平易近人多了。同时沈周又提高了写意画的技术门槛，一枝一叶的向背、角度都有讲究。你看那棵白菜，大块浓淡水墨染菜叶，用浓墨破淡墨，趣味横生，后来学画的都爱临摹这幅。沈周作图的题材更广泛，青菜、萝卜、菱角、螃蟹、驴、鹅、鸡、猫等，没有什么是不够资格入画的。只要构图得当，落笔讲究，就是好画。可以说，沈周创造了一种雅俗共赏的写意花鸟。"

叔明说："八大山人白眼看人的怪鸟是不是受了沈周《枯木鸲鹆（qúyù）图》的影响？"

我说："后代的画家如陈淳、周之冕、恽南田、徐渭都受到了沈周写意花鸟的影响。青藤白阳[①]得其水墨之神飞；恽南田和周之冕呢，学到了他没骨设色的妙处，又真实又有图画的韵味。扬州八怪中李鱓的花鸟也学沈周。八大山人则把水墨花鸟这种意图模式千锤百炼，将所有媚俗成分

①青藤白阳：指的是明代水墨大写意花鸟画的代表画家徐渭（自号"青藤居士"）和陈淳（自号"白阳山人"）。二者被后人合誉为"青藤白阳"。

◎沈周
《枯木鸲鹆图》轴

都扔掉了，换上了慷慨激昂的精神内在，把水墨花鸟变成了另一种铁骨铮铮的东西，但是所有的原材料还是沈周的。沈周的写意花鸟为国画艺术打开了一扇生门。"

叔明说："他对后来的山水画有什么影响？"

我说："沈周山水画的传人主要是文徵明。据说文徵明八岁还不会说话，但用功不辍。他考秀才时还因为写字不佳，被列为三等，科举考了九次也没有中举。后来他向沈周学画，继承了沈周讲究意匠经营的心得。文氏家族枝繁叶茂，自文徵明后声名相传，历四五代而不衰。文徵明弟子众多，入室弟子就有二十几人，成就比较高的有陈淳、朱朗、彭年、居节、陆治等，他们将吴门山水发扬光大。谁会想到，当年的迟钝儿日后会成为诗、文、书、画'四绝'的艺坛巨擘呢！"

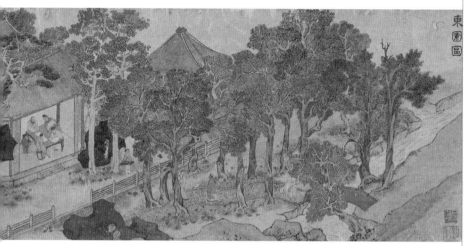

◎文徵明《东园图》卷（局部）

叔明说："你看北京故宫博物院所藏的《东园图》卷，其工细程度不是更接近院体画吗？这幅画感觉并不太像沈周的风格。"

我说："文徵明二十岁左右跟沈周学画，沈周笑着说：画画是我的业障，你学来做什么。但是渐渐地，沈周也把自己的心得倾囊相授。文徵明先从临荆浩、关仝入手，沈周题诗为评：'莫把荆关论画法，文章胸次有江山。'"

叔明说："这是好还是不好？"

我说："这就是中国老师的含蓄之处。你听起来好像是

◎文徵明《东园图》卷（局部）

夸你临得不错，实际是说你的路子错了，不要去学某门某师的程式，尤其不要学荆关那种摹写物象、画一万棵松树死磕的做法。所谓作诗的功夫在诗外，画画的功夫也在画外。多读书，有文化修养和个人气质了，画才能挺拔。其次就是要讲求意匠经营，先见胸中丘壑，落笔自然神速。回到你的问题，文徵明得到沈周的指点后博采众长，既学元季四大家、赵孟頫和高克恭，也学赵伯驹、赵伯骕，也学郭熙、李成、'董巨马夏'，所谓三进三出，各种风格烂熟于胸，化成了他山水的两种面貌，分别叫细文和粗文。文徵明作《东园图》卷时六十一岁，细文风格已经成熟。画面上你看不到明显的沈周面貌，但是仔细一品，充满个人情趣的叙事性空间、理想化的友情空间、士气和技巧并

重的审美空间，沈周所重视的这些构思原则，在这幅画里都得到了体现。南京东园是开国重臣中山王徐达的府邸，其六世孙徐天赐将其整修为花园别墅，经常邀朋友们来玩，一起吟诗作画、玩赏收藏。这幅画迎首篆书由当时著名戏剧家徐霖题写，题《东园记》的湛若水和题《太府园宴游记》的陈沂都是著名的书法家和朝官。"

叔明说："这画虽然红红绿绿，很精细，但是并不显得刻板拘谨，文徵明是怎么做到的呢？"

我说："这幅画部分用墨线勾勒填色，可是阑干的排线、地上的碎石、树上的夹叶和点叶、松树的鳞纹、柏树的皱皮、竹林的枝节，没有一笔放逸突出，却也没有一笔机械重复，所有肌理的疏密、曲直、刚柔都互相呼应。你仔细看画面里浮现出的韵律和秩序。笔用中锋，笔下有弹性和重量。虽然画得圆熟，却没有不假思索的用笔，反而从圆熟里透出拙味。这一丝生拙，就是雅的窍门了。又比如，屋顶瓦线虽然用界尺画，在出檐处却造成参差不齐的弧线效果，顿时破掉死板，多了意趣。类似的细节还有很多，就像大手笔安排下的电影大场景，所有群众演员都各司其职，忙忙碌碌。虽然没有戏剧性的冲突，但处处有看

点，最考究安排者的胸次功夫。"

叔明说："想想也是，一般的画只要考虑几个人物或几段景色的布局即可，这个画面的构造却是以一根线、一块石头、一片瓦、一片叶为构造单位，简直是设计建造一个园林的工程量。"

我说："文徵明确实参与过苏州拙政园的设计，据说今天拙政园门口的紫藤也是他亲手植下的。可惜当时的业主、他的朋友王献臣用了十六年建造此园，没能享用多久就去世了，而王献臣的儿子只用一晚上就把园子输掉了。拙政园后来多次易主重建，文徵明的设计也无计可觅，只存在于他作的'效果图'《拙政园三十一景》上。"

叔明说："细文是这样充满装饰性的和谐风格，粗文又是怎样的呢？"

我说："所谓粗文，就是文徵明将书法笔意融于画中，风格较为疏简恣意。《山雨图》和《古木寒泉图》就是粗文的代表。《古木寒泉图》是文徵明八十岁所作，画的是悬瀑旁的一松一柏。柏在下，松在上，柏翻卷如虬，松挺拔如龙。这幅画让我们立即联想到苏轼的《枯木怪石图》。不知文徵明是否是被苏轼'墨戏'的主题所激发，木石肌理里

◎文徵明
《古木寒泉图》

所显示的自然力量和道理都是文人画的好题材。八十岁的文徵明运笔老辣深厚，秉性刚正、怒发的松和飞流直下的瀑形成对峙的势力，而恣意舒卷的柏树则是第三种力量。墨中有色、色中有墨的效果，大概是根据黄公望的小建议，在墨里掺入少许颜色，在颜色里掺入少许墨，互相改变彼此的调性。底下石基沉着，顶上虚轻，传达了仰视的'巍巍其高'。"

叔明说："文徵明是否像莫奈那样，年龄大了画不了工笔，就随性泼洒，画比较粗的东西，反而形成更见真性情的表达？"

我说："绝非如此。你看此画的松针和点叶，极考究功夫。文徵明八十岁高龄还作了很工细的《真赏斋图》，还能写蝇头小楷，到九十岁还绘画不辍呢。即使是粗文，也有所控制，雄健而不粗豪。此外，他还有兼工带写的作品。不管是粗文还是细文，骨子里的文雅婉逸都是文徵明的独家记号。文徵明很少画人物画，但是这幅《湘君湘夫人图》却使人过目难忘，值得一看。他说仿赵孟頫，其实是学唐风，背景纯素，用朱标、白粉为人物着色，线条风致却是学晋人，像从顾恺之《女史箴图》里脱出来的人物。四百

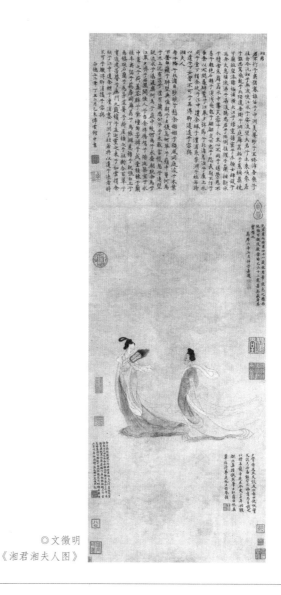

◎ 文徵明

《湘君湘夫人图》

◎文嘉《江南春色图》

多年后，傅抱石给这画上扬了把树叶，就化成《二湘图》。"

叔明说："文衡山——称号显得比较懂行——最雄浑的画也依然比沈石田（沈周）要弱一些。"

我说。"文徵明号称诗、文、书、画'四绝'，但他不是天才型的选手，而是能下苦功的学者型选手。这也导致他的画比较平稳，气氛也不如沈周微妙，顶多是做到没有瑕疵，却做不到'动人心魄'。与他同时代的王穉（zhì）登把沈周和杜琼的作品列为神品，文徵明和其次子文嘉①的画则被列入下一等妙品。"

叔明说："在文嘉的这幅《江南春色图》里，我能看到

①文嘉（1501—1583），字休承，号文水，长洲（今江苏苏州）人。文徵明次子。明代书画家、篆刻家、鉴赏家。吴门派代表画家。能诗，工书，小楷清劲，亦善行书。精于鉴别古书画，工石刻，著有《铃山堂书画记》。

倪瓒式的四方亭、山石和树木，似乎是把隔江三段式展开成了一幅长卷。清秀，气质不错，但是印象平淡。"

我说："文徵明的大儿子文彭书法更好，二儿子以画著称，也精于鉴赏。他的画有修养，但不够自然。也许是因为他有一份全职工作，即和州学正，也就是和州县官学行政主管。另外还要帮项元汴挑选、鉴定字画，书画是业余爱好了。文家后人里真正的艺术家反而是文徵明的玄孙女文俶。我们以后会专门讲到。"

叔明说："很难想象文嘉的风格能把吴门画派撑起来。"

我说："你不要忘了，吴门还有周臣、唐寅、陈淳、徐渭。他们擅长的人物故事画、院体山水画、写意花鸟画是吴门画派更世俗、讨喜的一面，也是创造之泉汩汩流淌的所在。"

明代——卷

第五讲

▼

青山可卖：周臣和唐寅

叔明问："周臣①算院体画家吗？"

我说："很多学者认为周臣、唐寅和仇英保留了南宋院体画的风格。周臣早期受浙派画家——尤其是戴进的影响很大，在构图方式上借鉴尤多。他多次采用左侧出高峰、前景斜出一棵大树这种舞台帘幕式的构图，以之作为人物活动的背景。虽然明画整体来说比较单薄，多失去了宋画

①周臣（生卒年不详），字舜卿，号东村，吴县（今江苏苏州）人。明代著名画家。擅画山水，兼工人物，画法主宗南宋李唐、马远等院体画风，功力深厚。其作品具有周密雄劲而又清旷秀美的格调，在画坛上独树一帜。唐寅、仇英为其门下高足。

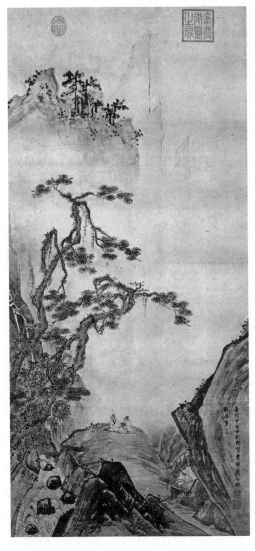

◎周臣
《松泉诗思图》

◎戴进
《涉水返家图》

105

的饱满，但是周臣最好的画往往借鉴了李唐、刘松年细致的叙事性空间，有李唐、刘松年的质感以及对人物内心的刻画。比如《白潭图》，画中浓重的斧劈皴造就了山石的体量感，这种风格真是久违了，这是来自李唐的《万壑松风图》和《采薇图》的斧劈皴和浓重笔墨。不过，周臣在精密刻画物象和结构的同时，也避免了让个体太过突出的问题，一切都要服从图画的整体安排。"

叔明说："这也说明南宋风格在明代开始流行起来了吧？"

我说："南宋风格在民间一直有市场啊。你还记得盛懋吗？盛懋的师傅是陈琳，陈琳是南宋画院待诏陈珏的儿子，又随赵孟頫学画，所以盛懋的画融合了院体画和士大夫画的风格。吴镇看不上盛懋，认为他格调不高。但是盛懋把南宋赵伯驹、赵伯骕清俊的青绿山水技法作为看家本领传下来了，很受市场欢迎。明代苏州的职业画家里学盛懋的很多，也是走继承和发展南宋院体画的路线。周臣也很受盛懋的影响，他的《北溟图》里依稀折射出赵伯骕《万松金阙图》的影子。很难说这影响是直接的还是间接的，但是很明显南宋院体画的一些经典图式和主题通过江浙一带

◎周臣
《画闲看儿童捉柳花句意》

◎周臣《白潭图》

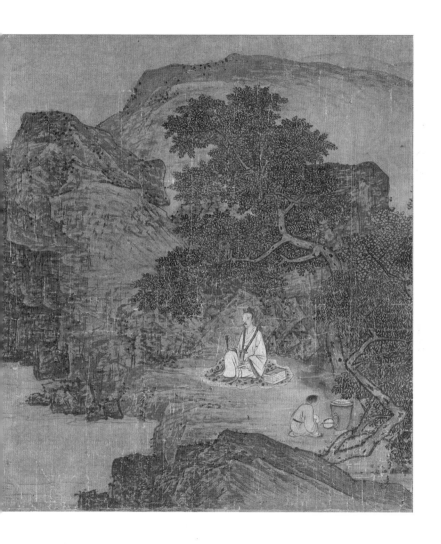

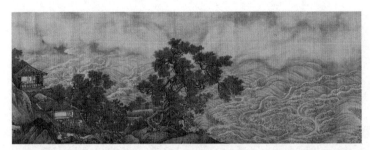

◎周臣《北溟图》

◎赵伯骕《万松金阙图》

的绘画世家一直存活在人们的视觉记忆里。

"另一位在苏州名望很高的职业画家叫沈遇，他的高祖沈鉴以人物画闻名天下，曾祖、祖父也都继承绘画事业，父亲沈宗德甚至被召至京城，前后辅佐几代帝王。沈遇山水师马夏，浅绛法李唐，深色全仿赵伯驹。杜琼和沈周的父亲都是他的好友。"

叔明说："你之前说过皇帝处死了不少画家，而这位沈宗德能安然在宫廷服务几代帝王，是不是说明明代皇帝本身就很喜欢南宋院体画风格？"

　　我说："没错，洪武、永乐、洪熙三朝奠定了明代宫廷绘画的主流风格：精细、富丽、准确的南宋范儿。在朝廷服务的画家战战兢兢地追随这个风格，整个绘画市场上也流行这个风格，这叫'上有所好，下必甚焉'。盛懋和沈遇的例子也说明，尽管元代社会动荡，但是宋代的绘画技法还是通过美术世家的从业者们世代相传，职业画家也越来越受人尊敬。从沈遇的社会地位来看，考取功名已不是才子们的唯一出路，以卖画为生，读书自娱，一样能得到社会的认可，也更能颐养自己的天性。也许正是这样，16世纪的苏州出现了真正的职业艺术家。"

　　叔明说："职业艺术家是指什么？是像伦勃朗这样的职业艺术家吗？还是说他们和之前的职业画师有明显的不同？"

　　我说："职业艺术家和职业画师最大的区别就是他们对自我的认知和定位发生了变化。他们是受过良好教育的读书人。沈遇举儒业，虽然没考功名，但是从来没有丢下读书和学习的习惯。另一位曾经被召入京师的职业画家朱祺举止文雅有高韵，号拙庵居士；画家张羿，被沈周尊称为前辈，活到九十多岁依然耳聪目明，能挥笔作画。别人问张羿养生秘诀，他说：'我一辈子心性淡泊，能节制欲望，

或许是这个缘故吧。'之前提到的画院第一高手谢环、开宗立派的戴进，也都被称为文雅之士。这说明了什么呢？说明'画师'和'士'之间坚固的阶层壁垒已经消融了。钻研丹青之道和读书一样，可以帮助有才能的年轻人进入更高的阶层。画家为自己的职业身份感到骄傲。虽然明代画家很少像伦勃朗那样给自己画像，但是他们作诗。诗也是精神画像。唐寅写'不炼金丹不坐禅，不为商贾不耕田。闲来写就青山卖，不使人间造孽钱'，态度鲜明地表示我是画家我自豪。"

叔明说："或者这也说明，明朝中期，艺术逐渐成为一个自足自洽的领域？"

我说："这是从元朝逐渐清晰起来的一个漫长进程。赵孟𫖯和钱选讨论的'戾家画'和'行家画'，表面上看好像说岔了：钱选对以往的士大夫画——'戾家画'不以为然，认为技巧很重要；赵孟𫖯嘴上不说，心里特别看重'士气''高古''求拙'。两人能坐在一起讨论这个，就是因为两人关心的都是一件事，即艺术如何能成为一个自洽的领域。它要有独立精神，即赵孟𫖯强调的士气，不应该是用来伺候某个权力阶层的工具；它要有专业门槛，即钱选强

调的技术能力。元代中后期的画家都在这条道路上不断摸索着。在他们共享的信念和实践中，独立艺术首次诞生了，但也仅仅是朦胧地存在于画里、画论里和诗词唱和里。在明朝，独立艺术在社会里落地了。你看，元末的王冕能靠绘画实现财务自由，苏州的诸多职业画家能够兼顾谋生和对艺术之道的探索，这些都是很好的证明。"

叔明说："美术史上说这主要是因为江南是当时全国性的艺术交易中心之一。"

我说："经济基础是必要条件之一。不过我们也要考虑到其他的因素。比如，在上流社会里，不管是高官还是做大生意的商人，都要对书画文玩有一定了解，否则别人都不把你当这个层次的人。在明代，书画所承载的经济价值和象征价值达到前所未有的高度，尊古、崇古的风气更胜前朝。而且，豪门富户重视古董文玩，不仅是慕雅，也不仅是为了炫富，更是行贿的重要手段，叫作'雅贿'。书画的价格不断攀升，造假技术不断创新，谁掌握了系统的鉴赏知识，谁具备鉴赏能力，谁在上层圈子里就受欢迎。出现的另一个新鲜事物是对当朝画家的美术批评。明代以前的画评多半是评前朝名画，比如南朝谢赫的《古画品录》、

南朝姚最的《续画品》，从这些文集的名字里就能感到作者的观点——只有古代的画作才配接受赏鉴评论。元代，柯九思的同代人汤垕（hòu）写《画鉴》提到了国朝画家，也就是当朝画家，但是只有短短几段，只提到了画院画家龚开和陈琳，敷衍得很。如果说他只评论画院画家吧，前面写苏轼和米芾的逸事可是用了许多笔墨。可见作者对于当朝美术批评的态度还是很不积极的。明代李开先在他的《中麓画品》中感慨'国朝名画比之宋元，极少赏识，立论者亦难其人'，这什么意思呢？就是说大家都赏识宋元画，不重视当朝画家，对当朝画家表态也很为难。明代王穉登写了中国第一本当朝地方美术史《吴郡丹青志》。书画价格高，能让艺术家有安身的资本；但是只有在艺术的独立价值得到确认以及话语权得到确立之后，艺术家才可能立命，才有可能全心全意做一名职业艺术家。"

叔明说："当时的读书人还有哪些职业出路呢？"

我说："第一条路是授徒讲学，听起来风光，实际收入菲薄。有了功名的人可以开私塾。名士归有光的徒弟多达百十人，可是日子还是窘迫。幸好他的妻子有四十亩田产的收入，否则糊口都成问题。画家屠隆去给别人坐馆，到

不那么尊师重教的地方，肉都吃不上，还被拖欠工资。明代书院讲学风气很盛，有名声的大儒和官员常被请去书院讲学，有手腕有野心的人就可以借此获取政治资本、牟得暴利；品性高洁的人也可以名满天下，但还是一贫如洗。

"第二条路是入幕，就是给人做师爷，用现在的话说就是做顾问，最重要的工作是写各种往来公文和信件。明朝最有名的文人师爷就是徐渭了。

"第三条路是售文，售文的收入叫润笔，也就是稿费。写什么呢？一个就是挽文。挽文的市场非常大。官员父母过世，就理直气壮地找高官们写挽诗、墓志铭，即使平时没有来往也不好拒绝。后来此风渐长，凡有一碗饭吃的人，死了必有一篇墓志铭。明代官员工资是有史以来最低的。明朝奸臣多，清官、穷官也多，中间的大多数人都得找兼职赚点外快。写诗就是条路子。地方名士或文人也靠这个来赚钱。除挽诗之外，为画、扇面、园林轩堂等题诗都是有需求的。比如徐渭写过五十多首寿诗，王世贞的题画诗有一百多首、题园林轩堂的诗有七十余首。钱谦益自我评价说他写的诗集里七成是为了换饭吃，三成是出于真心。卖书画当然也是收入的重要来源之一，官声显赫如董其昌，

靠卖画发家致富；潦倒如徐渭，不到山穷水尽就死活不接单子。卖戏曲，大致相当于现代做编剧，也能赚钱。李渔靠这个技能养活了包括姬妾奴仆在内的一大家子五十余人。

"第四条路是编书。明代出版业和文化产业迅猛发展，出现了话本小说、年画、历书的大众消费市场。被商贾找来编书、给图书润色的正是文人。明代的流行小说《拍案惊奇》《全像古今小说》等就是这样编出来的。"

叔明说："英国和法国大规模出现职业文人是18、19世纪。两国出现庞大的能阅读群体的时间要比中国晚得多。中国的文盲率一向比欧洲国家低。但是，欧洲这样的读者群体一旦出现就非常具有公共性，就可以形成一个相对比较集中的公共空间。中国虽然有庞大的读者市场，却比较分散。中国这些大众文化产业的出现是什么时候的事呢？"

我说："可以把唐寅①看成一个分水岭。唐寅的老师周臣当了一辈子职业画家，却一直没放弃儒业，在七十岁左右的时候终于考中了进士，离开生活了一辈子的苏州，去到陕西金州做官。金州，现在叫安康。在安康做知州的一年时间里，周臣和当地文人结交，把热爱艺术的风气也带到了安康。安康后来陆续出了不少文人画家。后来山东高唐有一个职位空缺，周臣去补缺，又干了三年，这时他的身体状况已经不太好，辞官回家后没多久就去世了。可以说，他不当官是誓死不休的。唐寅和他的老师不一样，科考失意后很干脆地彻底成为一个职业画家。"

叔明说："唐寅少年得意，他的人生道路是不是在受到牵连后才发生戏剧性的改变的？"

我说："唐寅的仕途其实并不顺利，他少年成名，但是二十九岁才考了应天府乡试第一，也就是解元。因为他有

①唐寅（1470—1524），字伯虎，一字子畏，号六如居士、桃花庵主、逃禅仙吏等，吴县（今江苏苏州）人。明代画家、文学家。绘画上多取法李唐、刘松年，融会南北画派，笔墨细秀，布局疏朗，风格秀逸清俊。绘画上，与沈周、文徵明、仇英并称"吴门四家"，又称"明四家"。诗文上，与祝允明、文徵明、徐祯卿并称"吴中四才子"。

天才儿童的名声，所以一直面临着证明自己的压力。明朝有举荐神童的制度。解缙六岁成名，十九岁取得江西乡试第一，次年中进士。弘治十二年（1499）科考舞弊案的关键人物程敏政也有神童之誉。唐寅早慧，十六岁考取生员，十八岁出入王鏊家，与吏部尚书杨廷和及礼部主事杨循吉、沈周等人一起题诗为贺。二十五岁那年，他的父母、妻子、儿子、妹妹相继去世，他这才发奋读书，致力于举业，四年后考取乡试第一。进京考试，考官程敏政出了一个极偏僻的题目，唐伯虎和赶考时认识的好友徐经偏偏都觉得毫无难度。而此前唐寅和徐经又常去程敏政家串门请教。综合这两件事，就有闲言碎语说徐经向程敏政行贿买试题。言官弹奏，此案就此发动。"

叔明说："那么唐寅和徐经究竟有没有买试题？"

我说："结案时也找到了行贿、受贿的证据。徐经在严刑拷打下说曾经给程敏政送钱，求其指导读书。但是那个时间点上程敏政还没有被指定为考官，所以不构成向考官行贿的行为。唐寅也给程敏政送过钱，但那是因为点唐寅做解元的梁储离京，唐寅送了一匹锦给程敏政求作诗序，属于正常的润笔。程敏政在这篇诗序中还写

道：我和梁公本来是朋友，唐寅你还特意拿礼物来，太客气了。前文已经说过，作诗收润笔是明代官员赚钱的方式，大家都这么做，但是这时候被揪出来就百口莫辩。程敏政、唐寅和徐经三个人的仕途都因此提前结束。不久程敏政病死，徐经也在数年后死去。唐寅虽然比他们活得久一些，但是在精神上也已经被打垮了。李开先把唐寅比作唐朝诗人贾岛：'身则诗人，犹有僧骨，宛在黄叶长廊之下。'这个说法极有见地。唐寅画风景也好，画美人也好，骨子里都是深郁萧瑟的。他在三十七岁那年陪老师王鏊去江苏沛县，登歌风台。据说就在这个台上，汉高祖刘邦饮酒作大风歌，唱道：'大风起兮云飞扬，威加海内兮归故乡，安得猛士兮守四方！'二人对此各有感慨。王鏊作了《歌风台》诗。唐寅则作了《沛台实景图》。"

叔明说："《沛台实景图》的上半部分乍一看像赵孟頫的《鹊华秋色图》，下半部分细腻的笔法也有点那个意思，但是整体又不像。"

我说："画中缥缈的云山以及绢本上的渲染是宋元传统，院落则采用了南宋极其写实的界画画法，坡石用的细

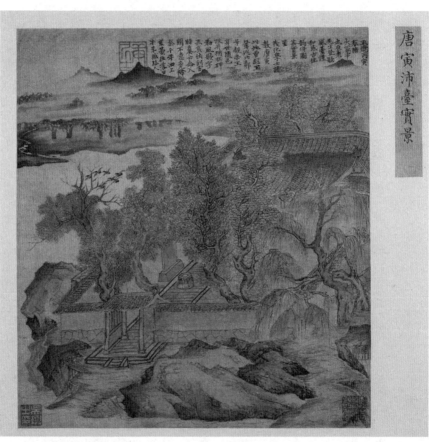

◎唐寅《沛台实景图》

笔长皴，间以晕染。唐寅的皴用侧锋，眼前石和远方山呼应，而眼前石的质感极其夺目，展现了他强大的对景写实能力。赵孟頫的《鹊华秋色图》里，一种明确的审美主张管住了写实能力，所以画面清清淡淡、浑然一体。唐寅的《沛台实景图》则缺少这样强大的意志来统率，画面局部精彩，整体则主次不分。但作品的可观之处还是很多的，比如边缘的石坡把斧劈皴放大转化成了立体结构，这是唐寅的独门技法和心得。后来他把斧劈皴画出了许多版本，比如《钱塘景物图》里的山峦。唐寅不愧是才子，求新求异顺手拈来。"

叔明说："这山石看着有些像假山。这时候他是跟沈周学画吗？"

我说："唐寅从北方回来后就转投周臣门下。此处墨色的沉着、线条的柔润、勾树叶的胸有成竹、对山石的着意晕染，应是在用心揣摩刘松年、李唐的画法。至于他的青绿山水，则是在学习南宋院体的同时又远追盛唐、五代。《水村行旅图》里，山体上装饰性极强的皴纹有李思训之风，而摇曳多姿的树木与植被则是来自赵伯骕了。"

叔明说："唐寅的画风格真多啊，除了仕女图，其他的

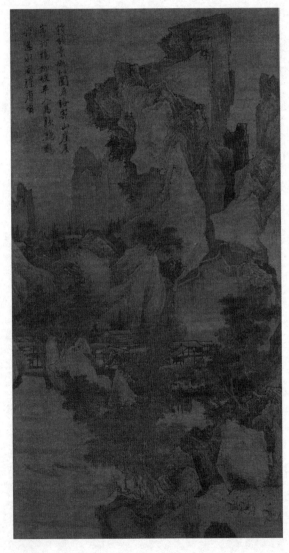

○唐寅

《钱塘景物图》

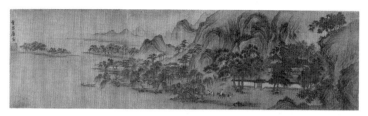

◎唐寅《水村行旅图》

我都不太能分辨。"

我说："唐寅的画有很多不是他画的。他的名气大了，画价比老师周臣的还高，订单多得画不过来，所以也有周臣作画，他署名或者题诗的。后代还有把周臣的款抠去，再伪造唐寅款的做法。张丑在《清河书画舫·亥集》中写道：'启南、子畏二公，往往题他人画为应酬之具。'可见有相当数量署名沈周和唐寅的作品并非其本人所画。唐寅亲手所画的作品里，应酬之作占了大半。比如'台北故宫博物院'所藏的《山路松声图》就是赠予吴县知县李经的。李经升官去京城当户部主事，唐寅画了这幅画送他，并题诗：'女几山前野路横，松声偏解合泉声，试从静里闲倾耳，便觉冲然道气生。'落款是：'治下唐寅画呈李父母大人先生。'

"此画是比较典型的应酬之作。所谓应酬之作，就是有

◎唐寅
《山路松声图》

124

一套熟极而流的模式。山岳占画面构图的三分之二，用披麻细皴、点矾头画出主峰，两棵如龙的巨松形成中心景观，桥上行旅仰头观看、侧耳倾听，近景是更多的水口和墨线勾勒出的水中岩石。这水口也未免画得太敷衍，像一根根面条搭在碗边。宋画里是绝对不会出现这样的水口的。显然唐寅知道这幅画的欣赏者不会挑剔这个。"

叔明说："你是说，明人把风雅当成时尚，而不会去深究画的好坏？"

我说："明代喜欢画的人里，十之有九是附庸风雅。唐寅早早看破这一点，对什么都不太当真。他在《桃花庵诗图》里写：'桃花坞里桃花庵，桃花庵里桃花仙。桃花仙人种桃树，又摘桃花换酒钱。酒醒只在花前坐，酒醉还来花下眠。半醒半醉日复日，花落花开年复年。但愿老死花酒间，不愿鞠躬车马前。车尘马足贵者趣，酒盏花枝贫者缘。若将富贵比贫者，一在平地一在天。若将花酒比车马，他得驱驰我得闲。他人笑我忒疯癫，我笑他人看不穿。不见五陵豪杰墓，无酒无花锄做田。'你看，颓废放浪的艺术家原型在 16 世纪的中国就出现了。"

叔明说："宋代有个梁疯子梁楷，他不算吗？"

◎唐寅《桃花庵诗图》轴

我说:"梁楷是狂士,狂士的类型自古有之,叫不合于俗。梁楷的狂最后归于清净隐逸,在深沉的内省中安定下来了。唐寅就不一样,他第一个把颓废和糜烂作为审美的对象,以颓唐为美,以堕落为美。别的隐士喜欢梅花、兰花,喜欢它们的高洁、高傲,唐寅偏偏爱最俗、最艳、最轻佻的桃花,春风一度后零落成泥。他这分明是满腔悲凉,何尝是看得开呢!"

叔明说:"这是东方的'恶之花'啊。"

我说:"所以唐寅最好的画是仕女。我们下一次可以看看。"

明代卷

第六讲

▼

是几时孟光接了梁鸿案：唐寅和仇英

　　叔明说："《王蜀宫妓图》应该是唐寅最著名的仕女图吧，每次看到它，我总会想到波提切利^①的《春》。画家通过描绘维纳斯左侧'美惠三女神'倾斜的头部、侧转的身体、攀连的手臂及以飘拂的织物——绫罗或轻纱，来构成一种女性群像，赞颂女子的柔美。《春》是1476—1478年画的，和唐寅的《王蜀宫妓图》的创作时间大致相近。如此看来，相隔万里的两位15世纪画家也算心有灵犀了。不过，画上

①波提切利，一般指桑德罗·波提切利（约1445—1510），意大利文艺复兴盛期画家。早期的佛罗伦萨画派的代表，意大利肖像画的先驱者。

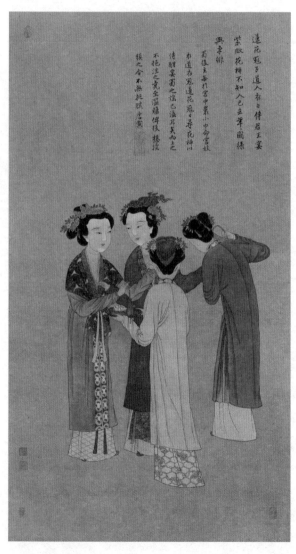

莲花冠子道人祷日侍召王姜

紫徽花辩不知人已玉笄前绿

舆李郎

蜀后主每打宫中叶小中命宫妓

衣道为冠莲花冠日寻花柏叶

清朝宴蜀之谬已漓其美心之

不抱淫之贵全滥媚伴读想接

颀之合不无挞跌启蜀

○唐寅

《王蜀宫妓图》

的这四位美女在做什么呢？"

我说："《王蜀宫妓图》的创作年代应该在 1499 年科场案之后。在唐寅的另一幅仕女图《班姬团扇图》中，仕女的前额、鼻尖、下颌也画有'三白'，和杜堇《玩古图》里的人物形象颇为类似，这是他这一时期仕女画的特色。《王蜀宫妓图》的画上题诗：'莲花冠子道人衣，日侍

◎波提切利《春》（局部）

君王宴紫微。花柳不知人已去，年年斗绿与争绯。'诗后又评：蜀后主每每让宫妓穿道衣、戴莲花冠伺候酒宴。国家已经民怨鼎沸，后主还是置若罔闻，实在令人扼腕。这四位宫妓是正在侍宴。"

叔明说："既然是侍宴，为什么没有宴席呢？"

我说："这就要从这三白妆上解了。它是在提示前蜀末代皇帝王衍发明的'醉妆'，所谓'施脂夹粉'，想来是以额头、鼻尖之白衬托面颊的酡红。唐寅在这里更进一步，让女子们饮些许酒，才算化妆完毕。红衣女举手拒绝，青

◎唐寅《班姬团扇图》

衣女坚持劝酒，两个侍女一个持果盘，一个斟酒，四人的行为才构成圆满的叙事逻辑。"

叔明说："经你这么一说，顿时感到真的是等级分明，再加上题诗，俨然一幅批评君王腐败的政治画了。但是我总觉得，画家最后要说的还是'美的无辜'。这和波提切利所画的'美的无邪'也遥相呼应。"

我说："在这些男性画家眼里，化身为女子的美是无辜的、无邪的，也是无知的。王衍好歌舞，也自己作词。有名的一首《醉妆词》为：'者边走，那边走，只是寻花柳。那边走，者边走，莫厌金杯酒。'唐寅诗里也提到花柳不知人已去。说花柳的无知无情，是以花柳比喻欢场女子，讲她们不知也不管权力场中的势力洗牌。其实女子怎能不知呢？大厦将倾，首先压死的就是这些任人鱼肉的女子。王衍后宫佳丽一千人，谁又有什么好下

场？欢场女子被唤作花柳，实
则不如花柳。"

叔明说："我很好奇，唐寅
这样一个风流才子，又画了那
么多美女，他对女性究竟是什
么态度？"

◎唐寅《李端端图》

我说："中国的文人有自比
美人的传统，他们的满腹才华
就如美人的朱颜绮貌，都等待
明主的赏识，但是却难以避免
在等待中老去的悲惨命运。南
京博物馆藏有一幅唐寅的《李
端端图》，画的是唐代名妓李
端端。唐寅在画上题诗：'善和坊里李端端，信是能行白牡
丹。谁信扬州金满市，胭脂价到属穷酸。'"

叔明说："说李端端是一朵能走路的白牡丹？好美的比
喻。李端端嫁给了坐在椅子上的这个文人？"

我说："唐寅的诗里有很多弯弯绕的讽刺，不可作字面
意思解读。画面正中斜靠在椅子上的大叔叫崔涯，也有可

135

能是崔涯的好朋友张祜。崔涯、张祜和好哥们杜牧都在扬州鬼混，终日流连妓院。鬼混就鬼混吧，还写诗评点妓女的样貌。他们本身才名卓著，得到他们好评的妓女就宾客盈门，得到差评的则门庭冷落。"

叔明说："就像现在的媒体食评家一样嘛。"

我说："他们的评论并不一定是客观描述。崔涯、张祜评李端端：'黄昏不语不知行，鼻似烟窗耳似铛。独把象牙梳插鬓，昆仑山上月初明。'意思是说她长得黑，晚上要是不说话，别人会撞上她。她还丑不自知，在头上插一把象牙梳，活像从黑黢黢的山上升起一轮月亮。"

叔明笑道："也太毒舌了。不知道李端端如何得罪了他们，大概接待他们不够热情？后来李端端如何成了白牡丹？"

我说："此诗一出，李端端忧心如焚，不知什么地方得罪了这两个家伙，只好亲自拜访，恳求崔涯改了评论，重新写诗云：'觅得黄骝鞁（一作被）绣鞍，善和坊里取端端。扬州近日浑成差（一作诧），一朵能行白牡丹。'唐寅的画里，崔涯人五人六地坐着，等李端端来求饶。李端端手持一株白牡丹。但是这次交易之所以能达成，显然不是

因为崔涯、张祜心软了。崔涯、张祜有此行径，可能是打击报复，也可能是欲擒故纵，要钓李端端来求饶。能做出那等龌龊事，就不是会心软的人。也许李端端交钱请二人重新作诗，也许是做了什么其他的交易。所以'谁信扬州金满市，胭脂价到属穷酸'，谁能相信几个穷酸书生就能操控风月场上的胭脂价行情呢？谁能相信在扬州这个销金窟里，脂粉钱反而要贴补给穷酸书生呢？"

◎唐寅《秋风纨扇图》

叔明说："所以画面正中坐的这个男人完全不是什么正面人物，旁边的女子也很无奈。"

我说："唐寅笔下的女子各有各的忧愁。他喜欢秋风纨扇的题材，画过《班姬团扇图》和《秋风纨扇图》，都是感叹世态炎凉。其中水墨绘的《秋风纨扇图》更见画家本人真性情。唐寅的诗是画中不可分割的一部分，这幅画上的

题诗是：'秋来纨扇合收藏，何事佳人重感伤。请把世情详细看，大都谁不逐炎凉。'抒发的是自己的感慨：当年名动姑苏，宾客如云；如今从京城铩羽而归，谁都不认识他了。其作品中有真性情的那部分最为可贵。这幅画里的佳人鬓发如云，细眉淡眼，衣纹却用梁楷的折芦描，锐而劲，很能体现佳人冷淡嘲讽的心情。唐寅反复表现的另一个题材是陶毂会秦弱兰（一作秦蒻兰）。陶毂是后周派到南唐的使节，此人博学、雄辩、好虚名。因为身担刺探南唐国情的任务，故格外不苟言笑，对南唐中主李璟都不正眼相看。不幸的是南唐朝廷里有个韩熙载，给他挖了个坑。"

叔明说："就是《韩熙载夜宴图》里的那位？"

我说："对，而且《陶毂弱兰图》里的女主角在夜宴图里也出场了。韩熙载把陶毂安排在邮驿里，让自家歌妓秦弱兰扮成驿卒的女儿，向其哭诉其丈夫去世、自己不得不回到娘家依靠父母的凄惨身世。陶毂顿起怜香惜玉之心，和这小寡妇一夜缠绵，且作词一首《春光好》送给对方：'好因缘，恶因缘，奈何天。只得邮亭一夜眠，别神仙。瑟琶拨尽相思调，知音少。待得鸾胶续断弦，是何年？'几天后，李璟宴请陶毂，席间请出秦弱兰抱琵琶弹唱《春光

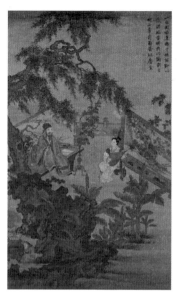

◎唐寅《陶穀赠词图》　　　　◎唐寅《陶穀弱兰图》

好》，陶穀那个臊啊。五百年后的唐寅题诗表示：男女露水之欢，至情至性，有什么可脸红的？唐寅在两幅画中，画的都是秦弱兰显露了歌妓身份，陶穀的威严和面子尽失的那一刻。"

　　叔明说："这也是历史场面里难得的男女权力关系反转的一刻吧。"

　　我说："在'台北故宫博物院'的《陶穀赠词图》里，

秦弱兰跷脚弹琵琶，露出鞋底，另一只小红鞋也露出裙边，这在明朝的语境里就是赤裸裸的挑逗了。而在美人计揭盅的那一刻，这样的诱惑就是挑衅。我想，唐寅对这个题材如此有兴趣，大概与临摹了顾闳中的《韩熙载夜宴图》有关。尤其是大英博物馆所藏的那幅《陶榖弱兰图》，这幅画的创作时期是唐寅对描绘家具和园林最有兴趣的时期。"

叔明说："唐寅画的都不是什么才子佳人，而是妓女和所谓名士相逢的场面里名士比较丑陋的一刻。他真是愤世嫉俗啊。"

我说："后人经常把唐寅和仇英的仕女画相提并论，其实仇英的画哪里有唐寅画里的那种洞悉世情的彻骨讽刺呢。不过，仇英仕女画的长处是工细、养眼，用现在的话来说是颜值高，但是不好的地方也就是流于表面了。"

叔明说："仇英应该是明四家里受教育程度最低的吧。"

我说："仇英①是漆工出身，后来拜周臣为老师，但老本

① 仇英（约1501—约1551），字实父，号十洲，太仓（今属江苏）人，后移居苏州。明代绘画大师。擅画人物，尤长仕女，既工设色，又善水墨、白描。偶作花鸟，亦明丽有致。与沈周、文徵明、唐寅并称为"明四家"。

行一直没扔掉，也和文徵明
一起接过给私家园林搞装饰
的工程。对仇英提携最多的
还是文徵明。文徵明把仇英
介绍给项元汴，让他为项家
临摹古画。仇英在项元汴家
前后住了十余年，为项家绘
制了上百幅作品，除了临摹
宋代画册，也有《桃村草堂
图》《水仙蜡梅图》《临宋元六
景图册》《松溪横笛图》《蕉阴
结夏图》《桐阴清话图》等创
作。在这期间，昆山鉴藏家

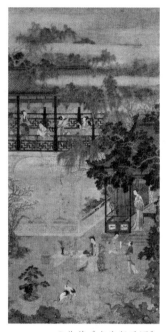

◎仇英《春庭行乐图》

周凤来、苏州富豪陈官也邀请仇英临摹家藏古画或者搞命
题大型创作。所以，仇英虽然出身低微，但是平素也是谈
笑有鸿儒的，而且他经眼并临摹学习过的历朝名画不可胜
数，要放在今天，可以说是接受过顶级的美术教育了。他
在世时名声就很高，不但画价极高，王穉登的《吴郡丹青
志》里也把他放在'能品'一级，和周臣、夏昶同一级别，

◎仇英《孔子圣绩图》之《二龙五老图》 ◎仇英《孔子圣绩图》之《空中奏乐图》

评价非常之高了。"

　　叔明说："那是多少人梦寐以求的成功啊。"

　　我说："文徵明对他的提携不遗余力。先不说文徵明及其子弟为仇英的画题的字，就说文徵明本人和仇英的合作项目吧。正德十五年（1520），仇英与文徵明合作《摹李公麟莲社图》，文徵明画山水，仇英画人物。后来，两人又合作了《孝经图》。1538年，两人合作《孔子圣绩图》，仇英画，文徵明书。孔子事迹和耶稣生平都是能让画家名垂千古的题材。《孔子圣绩图》可以说是中国第一本连环画，原为册页，后来被制作成木刻本和彩绘本，得以在更大范围

内传播。这套画分三十九幅图，再现了孔子一生，其中有有史可考的，更多的是被神化的部分。比如，本来孔子是父母在尼山'野合'所生，在这里就变成'圣母'颜氏祷告后有了孔子。"

叔明说："未免太接近基督教美术的套路了吧！孔子出生时二龙五老从天而降来道贺，耶稣诞生时有三王来朝贺。以及描绘颜氏在产床上听到空中奏乐，非常像是将意大利美术作品里表现圣徒生平的构图进行了中国化的处理。别的不说，仇英画里的透视感真的很有现代感。这种透视的精密和宋画里的又有不同。"

我说："基督教三次进入中国，第一次是唐朝的景教，第二次是元朝的方济各会和天主教，第三次是明末清初的天主教。明朝有海禁，但是并未禁绝进出口贸易。基督教美术在传教士之前进入中国完全有可能啊。不要忘记宁波在嘉靖时期还是主要的港口。说实在的，虽然之前有过顾恺之《女史箴图》、马和之《诗经图》、李唐《晋文公复国图》那样图文并茂的作品，但是这些作品始终以文为叙事的主体，配图一来数量不多，二来每幅画的构图都是相对完整且可以独自成画的。佛教算是非常依靠图像来吸引信

◎仇英《游园图》

众的宗教了，向来也满足于相对独立的说法图和各种造像。《孔子圣绩图》用三十九幅连续图像来铺陈孔子的一生，而且每一幅的构图都非常局部，是整体故事里的一环，不能独自成画。这种形式在以前是没有的，因此很有可能是受到了外来文化因素的影响。另外，明代的戏剧和版画对绘画的影响也不可忽视，一定要对此有所了解。"

明代卷

第七讲

▼

大众阅读阶层的趣味：明代版画

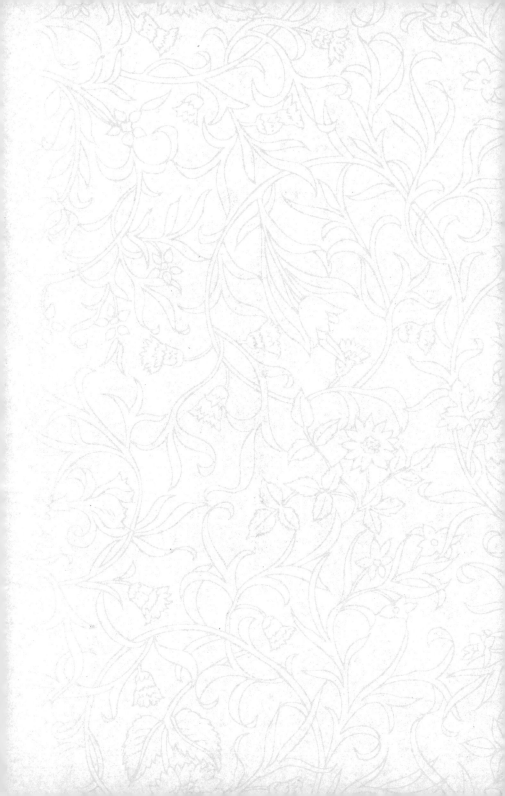

　　叔明说："上次说到明代的版画，好像很久以前中国就有版画了吧。我记得大英博物馆有一幅在敦煌发现的 9 世纪的《金刚经》雕版插画，是个佛陀坐像。六百多年过去了，难道在明代以前版画就没有显著的发展吗？"

　　我说："现存最早的木刻版画或许是在四川成都附近出土的唐肃宗至德二年（757）之后刊行的《陀罗尼经咒图》。五代到两宋，木刻版画主要都是用来给佛教经卷插图的。两宋、金、元时期的经史子集里差不多都有插图。有了插图，才可能有李诫的《营造法式》。然后第一本画谱也出现

◎《金刚经》雕版插画

了。南宋末年宋伯仁[①]编绘了《梅花喜神谱》，书中描绘了梅花开放各阶段的情态，因此这不是插图，也不是画，确实是一本图画书了。后来这本书被潘祖荫[②]的弟弟潘祖年作为三十岁礼物送给女儿潘静淑，而女婿吴湖帆高兴得把自己的书斋命名为梅影书屋。十八年后，潘静淑去世，吴湖帆

[①]宋伯仁（生卒年不详），字器之，号雪岩，湖州（今浙江湖州）人，一作广平（今河北广平）人。南宋诗人。嘉熙（1237—1240）时擅画梅花，作《梅花喜神谱》，后系以诗，刻于景定二年（1261）。

[②]潘祖荫（1830—1890），字在钟，小字凤笙，号伯寅，亦号少棠、郑盫（ān）。清代官员、书法家、藏书家，吴县（今江苏苏州）人。大学士潘世恩之孙，内阁侍读潘曾绶之子。咸丰二年（1852）一甲三名进士，探花，授编修。光绪间官至工部尚书。通经史，精楷法，藏金石甚富。

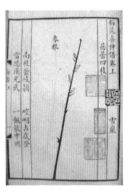

◎宋伯仁
宋刊《梅花喜神谱》
景定二年（1261）金华双桂堂刻本

◎北京金台岳氏刻本
《新刊大字魁本全相参增奇妙注
释西厢记》

才改'影'为'景'，即世人所知的梅景书屋。金代绘画里的《隋朝窈窕呈倾国之芳容》大概是最早的民间木版年画了。进入明代，一方面，朱元璋取消了书籍税，大批量印制他的语录小册子，带来印刷业的大发展；另一方面，造纸和刻板的技术能力也达到了一定的程度。"

叔明开玩笑说："可是处处都能造出澄心堂纸那样的宣纸吗？"看来他做过功课。澄心堂纸由南唐李后主李煜督造，所谓"滑如春冰密如茧，把玩惊喜心徘徊"。蔡襄评论说，纸张的阔狭、厚薄和坚实程度都上佳，他试图仿制，没有成功。

149

我说："澄心堂纸是书画用纸，一纸百金。印刷用纸的要求恰恰相反，首先是成本要低，其次要质量稳定，要结实耐翻，要吃墨，才符合出版业的要求。明代前期，产纸的区域从安徽扩展到福建、江西、浙江、河南、四川，生产形式是大型作坊式生产。产纸的作坊叫槽户，仅仅江西铅山县石塘镇一个镇，槽户就不下三十余槽，各槽帮工不下一两千人。"

叔明说："一个镇有六万同业工人，造纸业的产业化已经很明显了。"

我说："纸的细分产品线也很多，有包装用的火纸、糙纸，有写请柬用的柬纸，还有高档书信纸——笺纸。不过，最大宗的还是迷信用纸，比如冥钱用纸以及用来扎冥屋冥衣的花纸。从材料看，用竹子造的竹纸产量第一，其次是用桑树皮造的皮纸、棉纸。在明代，印刷业也逐渐产业化了。官府要推行四书五经，要加强从中央到基层的宣传，就要靠书籍和手册，就要批量培训刻字工人。民间出版社也亟须大量刻字工。刻一百字得二百文，在万历以前可以买六十到八十斤大米。在当时学会刻字技术，一辈子就吃穿不愁了。在宣德正统年间，除去大量刊刻的四书五经，

也出现了杂书，专供人在'三上'时观看。哪三上？舟上，马上，厕上。富家子弟和大家闺秀也好读杂书消遣。早期的杂书基本依托于流行的戏文。明代把戏曲叫传奇，说的无非是才子佳人悲欢离合的故事。这一本书，有精美的图画供人展开遐想，有雅俗得当的辞藻供人咀嚼玩味，最后还要当歌本，读者自己开唱，过一回戏瘾，爽人心意。"

叔明说："有中产阶级就有流行文化。"

我说："还得有大城市，只有大城市才能养活出版行业所需要的数量庞大的画师和刻工。从现存的明初戏曲刊本来看，南京和北京是当时刊刻各种戏曲和小说的中心。弘治年间北京金台岳家刻的《新刊大字魁本全相参增奇妙注释西厢记》是现存最老版本的西厢记。"

叔明说："为什么不能直接叫《西厢记》？这么长的名字听来很冗余。"

我说："字字都有用处：新刊，表示这是重写绘图的新版，和以前版本不同；大字魁本，表示用较大字体印刷，方便读者认读；全相，表示这是全景式大场面，有唱词有场面，而且这绘图不仅有一般的单面图或双面图，还有一图横跨八页的多面连式图；参增奇妙注释，就是说这个版

本除《西厢记》正文外还收入了相关的诗词曲子，比如《增相钱塘梦》《新增秋波一转论》，帮助一般读者更细腻地体会《西厢记》的奇妙之处，同时还有散置于每一折中的释义，帮助北方读者理解戏文的意思。你看，一个字不能少吧。"

叔明说："看来，《西厢记》已经成为一个细分市场了。这部戏为什么会这么有名？"

我说："还不是因为中国男性文人喜欢嚼舌头、玩味美人。唐朝的元稹写了《会真记》，据说是以他和表妹的爱情故事为蓝本，把崔莺莺描写为绝代尤物，化身为张生的他一时没把持住。后来他决定斩断情丝、奋发图强，便抛弃了崔莺莺。北宋的勾栏瓦舍怎能放过这个题材？于是，在各种表演传唱之下，崔莺莺和张生的故事家喻户晓。金国占据北方后，也煞有介事地把故事发生地山西蒲州普救寺宣传为地方著名景点，还在寺里隔出莺莺住过的小院。金人董解元又写了《西厢记诸宫调》。元代王实甫基于北曲写了《北西厢》，明代的崔时佩和李日华写了《南西厢记》，又被人改为《南西厢曲》。各个戏种都搬演西厢故事，这二人可以说是中国古代最著名的情侣了。根据日本学者田中

谦二的研究，明代的《西厢记》有六十六种刊本，传下来的，藏于日本和中国的一共有四十种左右。可见即使在同一时期，版本之间的竞争也很激烈，想要脱颖而出，就要在视觉和内容上下功夫。

"明代《西厢记》的不同版本也反映出明代版画风格的变迁。明代版画的发展可以分为三个阶段：第一阶段是万历之前，版画、插画初初萌生；第二阶段是万历年间，是版画发展的黄金时期，形成了金陵、徽州、苏州、武林、吴兴、建阳六大地方画派，都在南方；第三阶段是天启、崇祯之后的沉淀时期，该时期建阳、金陵、徽州三派合流，建阳派因粗制滥造而衰落，吴兴派凌家和闵家以套色彩印异军突起，武林派则高薪延聘名画家、名刻工和名评论家走精品图书路线。

"先说建阳派，弘治本《西厢记》虽然是北京书坊刻制，却是照搬的建阳风格。弘治本采用上图下文的传统排版格式，画风刚劲纯朴，区别于徽州一派的繁缛。建阳派的影响力能够波及北京，是因为他们出书量大、速度快、用纸质量一般，所以有价格优势。建阳派的《西厢记》跟随金陵风尚，整页单面竖幅，上有四字图标，两边有十一

◎忠正堂熊氏龙峰梓行
《重刻元本题评音释西厢记》

字对联。现存有两个版本，一个是熊龙峰刊本的《重刻元本题评音释西厢记》，约刊于万历十八年（1590）至二十年（1592），刻画走线较劲爽；另一个是刘龙田乔山堂刊本，刊于17世纪初的万历后期，和熊龙峰刊本雷同而更平庸一些。建阳派衰落的原因有很多，最根本的还是因为造假书。明人郎瑛说，闽商遇到各省好书，专选价格高者翻印，卷数目录相同，但是偷偷减去书中内容，以原书的半价出售，贪便宜的人争相购买。本地书商目光短浅，建阳也留不住人才，技艺出色的建阳画家都北上苏杭宁等地寻求发展。"

叔明说："从有出版业之日起就有盗版了啊！看来盗版也有良心盗版和无良盗版的区别。"

我说："苏州、杭州等地就好得多。苏式插画的风格，则可以以隆庆年间苏州众芳书斋所刊《增编会真记》为代

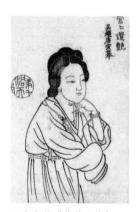

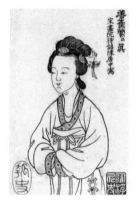

◎唐寅款《莺莺遗艳》
顾玄纬刻本《增编会真记》

◎陈居中款《唐崔莺莺真》
顾玄纬刻本《增编会真记》

表。出版商顾玄纬还加上了两幅莺莺像，署名分别为陈居中和唐寅。"

叔明说："陈居中不是南宋人吗？怎么会给明代《西厢记》作插图呢？"

我说："南宋时候，画家陈居中出使金国，身负刺探情报的使命。他经过山西普救寺，见到寺里有所谓唐代传下来的莺莺像，就临摹下来这幅《唐崔丽人图》。元代官员于钦奉旨赈恤济南六县，在东平路（今泰安）见到市场上在出售这幅画。于钦是苏州人，三十余年后，元代陶宗仪在杭州的一位朋友家见到这幅《唐崔丽人图》，便请盛懋

临摹，并带
到昆山顾瑛
的玉山雅集
上，和倪瓒
等一众好友
共同欣赏咏
怀。到了明
代，祝枝山、
唐寅这些人

◎闵齐伋绘刻套色《西厢记》插图《盛懋画崔莺莺图》

也对崔莺莺评头论足、挑肥拣瘦，认为宋代版本的崔莺莺
太胖，于是按照明代喜欢娟娟弱质的审美重新画了明版崔
莺莺。"

叔明说："这看上去也不瘦呢。"

我说："顾玄纬不过挂了唐寅的名字而已，反正画家也
死了四十多年，没人来追究。再说，明代挂羊头卖狗肉的
攀附之事太多，大家习以为常。顾玄纬年轻时的确见过北
宋风格的莺莺画像，但是又高又胖类伟丈夫。这里的两幅
莺莺，虽然瘦得也不明显，毕竟不像胖男人了吧。浙江的
书坊在尊重知识产权和文化品牌意识上做得好一些。山阴

◎陈洪绶
《张深之先生正北西厢记秘本》
插图之《目成》

延阁主人李廷谟还请了陈洪绶①为《徐文长先生批评北西厢记》《张深之先生正北西厢记秘本》作插图。"

叔明说："陈洪绶的插图简直是开辟了一片新天地。他是用线的大师，画面太有设计感和形式感了，线条的疏与密、人物的流动、画面的布局、黑与白的结合产生了华丽的感觉。在西方版画界，这种纯粹唯美的画风直到19世纪才在比亚兹莱②的画里出现。"

我说："某种程度上，明代富贵绮靡的审美和19世纪

①陈洪绶（1598—1652），字章侯，号老莲，晚号老迟、悔迟。诸暨（今属浙江）人。明代著名书画家、诗人。一生以画见长，尤工人物画。与当时的崔子忠齐名，号称"南陈北崔"。
②比亚兹莱（1872—1898），英国插画家。其作品创新前卫，画风精致巧丽，采用简洁纤细的抽象线条与黑白对比，突出画面图案构成效果，开创了新艺术运动中流行的插图风格，持续影响当代与现代、东方与西方的艺术创作。

◎陈洪绶

《张深之先生正北西厢记秘本》插图之《窥简》

末的伦敦是相通的，而陈洪绶与比亚兹莱一样，都是醉生梦死世界里的清醒者，用这提纯过的锋利黑白来做个了断。不过，你要知道，比亚兹莱的黑白世界是用笔在纸上画出来的，而陈洪绶的西厢插图是刻在木板上的。用刀在木板上刻画也能呈现出这样精细微妙的点、线、面，如果没有技艺已入化境的合作伙伴，是不可能实现的。《张深之先生正北西厢记秘本》的刻工叫项南洲。好的刻工不但技艺出神入化，审美也是很高级的，是版画神韵的合作创造者。《张深之先生正北西厢记秘本》中陈洪绶所作插图一共六幅，最有名的是《窥简》。如果说《自成》这幅拜佛行香巡礼图在构图和人物造型上借鉴了唐代出行图的表现形式，

告诉我们这是一个发生在唐代的故事，那这幅《窥简》则有着纯粹的明朝味道，完全采用了戏剧舞台华美又简练的呈现方式。"

叔明说："画里有屏风是很典型的明代风格吗？五代和两宋的画里不是也经常出现屏风？"

我说："一方面，屏风在这里不仅是一件分割空间的装饰性家具，它更分割出了一种隐喻性的心理空间和情感空间。手持情书的崔莺莺已经完全沉浸在她最隐秘的风花雪月的世界里了，所有人一概被屏蔽在外，只有红娘能在边角处窥见一点外在表象的情节，那也仅仅是她的背影。画面中除了屏风以外一无所有，这是观众们熟悉的戏台模式，所以这隐秘的情感和心理过程就暴露在我们的灼灼目光之下了。这种对表演、隐藏和暴露关系的细致玩味和层层表现，是以前的绘画作品里从来没有的。并不是说陈洪绶的巧思前无古人，而是古人再巧，也通常对绘画作品会被人众观看这个环节不太敏感，所以也不会在作品中与观众的目光进行互动。另一方面，陈洪绶也很巧妙地为自己的画做了广告。屏风上的莲花和花鸟都是他自己的作品。"

叔明说："书籍是最早的大众媒体，版画的本质还是大

◎闵齐伋绘刻《西厢记》
插画之《妆台窥简》

◎闵齐伋绘刻《西厢记》
插画之《僧房假寓》

◎闵齐伋绘刻《西厢记》
插画之《白马解围》

众流行文化嘛。不过，在我看来，陈洪绶这一类版画，虽然载体是大众化的，但品味可绝对不大众。"

我说："这种情况在明末版画里也不是孤例。明崇祯十三年（1640）吴兴闵齐伋[1] 所刊印的《西厢记》就非常奇幻。这一套画是明代唯一的套色彩印《西厢记》，而且图画独立成本售卖，并不是作为戏文的插图。你看这幅的主题也是'窥简'，和陈洪绶的表现形式有什么不同？"

叔明惊叹道："如果说陈洪绶的插图是舞台版，那这个简直是电影版了。莺莺是要把自己藏起来的，红娘的窥视突出了她藏的意图，可是镜子出卖了她，我们作为观众能看到镜中倒映的莺莺读信的画面。我从来没想到绘画能成为这样高明的文艺批评，更不用说配色的美妙了。"

我说："而且是像阿伦·雷乃[2] 执导的《去年在马里昂巴德》那样的玩转空间调度、形式感和心理的电影。你看

①闵齐伋（1580—1662），字及武，号寓五、遇五，又自署闵十二。乌程（今浙江湖州）人，湖州闵氏家族首位进士闵珪五世孙。自幼读书勤奋，好作诗文，以刻书为事。与著名刻书著作家凌濛初齐名。著有《六书通》。
②阿伦·雷乃（1922—2014），出生于法国莫尔比昂省瓦讷市，法国电影导演、编剧、制片人、剪辑师。

《僧房假寓》，把张生向红娘打听莺莺的情形画在瓷器上，而旁边的朱漆架表明这是一只灯罩。用故事画装饰灯罩以及瓷器，这在明代比较常见。画家的目的，就是又让你看戏，又把你从戏里拉出来——一切只是传奇而已。"

叔明惊呼："我看到的是什么？一个明朝的旋转木马？"

我说："以你的视角和体验来看更丰富了。其实这是一个走马灯，表现的是张生请来救兵追击叛将，解了普救寺的围，也救了崔家母女的故事。明代没有游乐场和旋转木马，但是人类在装饰、模拟和旋转里感受到的乐趣是共通的。德国科隆东亚艺术博物馆就藏有这套书，你有兴趣可以去进一步了解。这一切看起来似乎很后现代，很解构主义，但是如果你想想之前我们看过的李嵩《骷髅幻戏图》，背一背《庄周梦蝶》，就会明白中国艺术从来就内置有一个超然出世的机关，不像西方艺术构建得那么实实在在。所以，中国艺术家相对较容易达到超拔的境界。我们下一次要讲明代的狂士，也是要在这种独特的文化结构里来探讨。"

明代——卷

第八讲

▼

徐渭的疏狂：明代个人主义的崛起

叔明说："今天要讲徐渭[1]我特别激动，徐渭是我最喜欢的中国画家之一。"

我说："理解理解，徐渭在明代画家里是有强烈表现力、鲜明个性与性情的一位。可是他的生平又十分波澜起伏，有人归纳其生平为'一生坎坷，二兄早亡，三次结婚，四处帮闲，学富五车，六亲皆散，七年冤狱，八次不第，

[1]徐渭（1521—1593），初字文清，后改字文长，号青藤道士、天池山人，或署田水月。汉族，山阴（今浙江绍兴）人。明代著名文学家、书画家、戏曲家、军事家。中国"泼墨大写意画派"创始人、"青藤画派"之鼻祖，其画以花卉最为出色，对后世画坛影响极大；书善行草。被誉为"有明一代才人"，与解缙、杨慎并称"明代三才子"。

九番自杀'。不过这是一种'洒狗血'的归纳方式，我们还是要在明代的语境里来解读。说到中国历史上命运多舛、性格狷介、才华出众的艺术家，徐渭并不是第一个。所以我提出的问题是：为什么徐渭这样一个完全符合人们对艺术家的刻板印象的人物出现在了明朝？"

叔明说："我可以把这个问题先存着吗？因为毕竟我对他也不是非常了解。通过一些简介，我知道他人生的一些悲剧，但是总觉得有些地方自相矛盾，说不通。他既是神童，又能写出让皇帝御笔圈点让人拿小本子记下来的《进白鹿表》，为什么还会八次落第？他的出身和受到的教育都不差，为什么好像总是特别穷？他说自己书第一、诗第二、文第三、画第四，我不懂其他三样，只知道他的画是了不起的，那么，他的文诗书的成就确实高于画吗？或者这只是他的自我感觉？再或者，这只是一种修辞手法，用贬低自己的绘画成就来抬高其他三方面的成就？"

我说："徐渭的确有谜一样的人格。南京博物馆藏有一套明人肖像画册，画的是万历、天启年间浙江地区的文人官员，除了戴乌冠着儒生布袍的徐渭，其他都是官员。从风格来看，是惊人的写实作品。与元代宫廷里尼泊尔画家

◎《明人十二像册》之徐渭

◎《明人十二像册》之葛寅亮

用粉来堆砌出体积感的做法不同，这组肖像显然在对五官的中国式理解里融入了西洋的结构表现。你能看到脸庞上的骨骼和肌肉走向，皮肤的质感和色泽，毛发的光泽和稀疏。"

叔明说："简直和丢勒笔下的人物一样自然主义，所有的肉瘤、龅牙都没有虚化和略去。这些是以真人为模特的作品吗？"

我说："至少徐渭的肖像肯定不是。这一组肖像里的官员基本是出生于 16 世纪中叶以后，比徐渭晚了四十至五十年。画像上的他们望上去也步入老境了。利玛窦1582 年来到中国，1595 年到南昌。这一组肖像里的李日华在南昌见过利玛窦，两人聊得相当投机。利玛窦不断展示自身的才艺吸引当地名流，并倾囊相授。他教给人的技艺就像三明治，里面的夹心就是基督教教义。也许某位肖像画工学到了心得，后来被浙江官府请去画了一套本地官员和名人肖像。可以肯定的是，这时徐渭已经去世了。如此写实的肖像也许是以传统写真像为基础，演绎出骨骼和肌肉，形成了这幅模拟图像，也符合历史上徐渭'貌修伟肥白'的描述。他看起来也比这组画像里的其他人更端正一些。"

叔明说："这件事是不是说明，徐渭去世后三十年，社会对他的评价比他生前更高了？"

我说："徐渭很早就暴露在社会的聚光灯下，这也影响到他性格的发展。他自己也意识到了这一点。徐渭终年七十三岁，死前，他写下自己的年谱，名为《畸谱》。这个典故出自《庄子·内篇·大宗师》：'畸人者，畸于人而侔

于天。'社会看我畸，但是我在天那里是正的。从《畸谱》来看，他对于自己童年的天赋异禀是很在意的。他记录道：四岁，嫂子过世，我迎送吊客；六岁开蒙，过目成诵；八岁开笔作文，老师说我是徐门之光；十岁，我的僮仆一家四口跑掉，兄长带我去见知县报案，其实主要想显摆我已开笔作文两年，知县当即出题'居其所而众星拱之'，我不打草稿，援笔立就，知县啧啧称奇，送我好纸好笔，期望我有大成就。徐渭的父兄都是做官的，当地的官僚圈子里出了小神童，自然会被传为佳话。至于为什么他的举业如此不顺，我想应该和他小时候养成的一种信念有关：从小，徐渭只需要绽放光芒，大家就都啧啧称奇，为之倾倒。虽然徐渭父亲早逝，生母被逐，但是他的才华依然确保了他在徐家众星捧月的位置。虽然徐渭的嫡母驱逐了他的生母，但嫡母对他的养育之恩还是很深厚的。嫡母去世前，徐渭磕头磕出了血，并且绝食，恨不能以身相代。徐渭从小没学会揣测别人心意，更不会委曲求全。这种性格显然对于他参加科举考试没有什么帮助。要说作花团锦簇的应制文章，偶尔为之，他的水平完全没问题，两篇被胡宗宪捉刀的《进白鹿表》就是明证。但是把这个写成工作显然不成。

徐渭给胡宗宪当师爷，写给严嵩的'大谀'之辞写得极其痛苦。后来李春芳让他给自己当师爷，他先答应了，后来又反悔，宁可退六十两聘金、得罪高官也一定要辞职。总之，徐渭不适合科考这条路。他十七岁那年第一次考秀才就没中。家人失望之余，给他安排了婚事，他就成了潘家的入赘女婿。"

叔明说："赵孟頫也是出赘。是不是家境破败的官宦人家都这么安排庶子啊。"

我说："入赘就不再占家庭财产分割的份额，这是其一；入赘后可以靠丈人家的资产继续去科考，不用立即面对谋生的问题，这是其二。二十岁那年，徐渭考中秀才，当时也有官员想将女儿许配给他，但是徐渭已经定亲，只是没完婚而已。未婚妻的父亲去广东阳江当知县，未婚妻也跟随而去。徐渭和潘氏在婚前就见过面，在因想念未婚妻而作的《南海曲》里写'一尺高鬟十五人'，是不是和罗大佑的歌词'梦中的姑娘依然长发盈空'有异曲同工之妙？徐太太生了一个儿子后去世，去世时连正式的名字都没有，徐渭在挽文里给她起名为似，字介君，就是说性格像我一样狷介。这时，徐渭的大哥二哥都去世了，也没有

子嗣。徐渭想继承家产，但是他已经入赘潘家，所以官司打输，祖屋被卖。后来徐渭搬出岳丈家，自立门户，接来生母奉养，又买了个小妾胡氏来伺候母亲。过了一年，他卖了胡氏。胡氏很愤怒，还和徐渭打了场官司。徐渭到三十九岁才第二次结婚，又是入赘，当年就离婚，之后想起这次婚姻就悔恨。第三个太太张氏，是徐渭给胡宗宪当师爷时东家介绍的。两人感情起初还比较融洽，后来发生了一些事。据说，最后徐渭是在幻觉作用下杀了张氏，为此其生员身份被除，并且入狱。经朋友帮忙活动，徐渭于七年后出狱，这才开始了作画以及卖画生涯。"

叔明说："他肯定是有些亲密关系障碍吧，否则为什么和这么多人都无法相处？"

我说："从他的记录里也能看到，他辜负了许多人对他的好。三十一岁时，他借寓杭州玛瑙寺，和湖州人潘某一起读书。潘某请他吃了两个月饭，但是后来他和潘某闹翻了，还对不起人家。徐渭后来对此十分后悔。徐渭这人经常冲动。他早慧，对音律敏感，画面里跳动着无限生机，加上后来有很明显的抑郁症症状，所有这些线索汇聚在一起，都指向一个结论：他大脑里神经元的活跃水平显然是

远远高于常人的。"

叔明说："你是说，后来他的种种表现都是抑郁症的症状？"

我说："这个东西被他描述为'祟'，一种能不知不觉进入身体精神内部的异物，还威力奇大。他在'祟渐赫赫'（症状越来越明显）后，觉得无法应付科举考试，才不再赴考了。否则以他的心气，大概会像周臣那样考到六十九岁。他自杀九次未遂也很诡异：如果说他不知道哪里致命，怎么杀老婆只一次就成功了呢？他用锥子扎耳朵，击打肾囊，听起来更像疼痛到极点后企图用外部的疼去减轻内在痛苦的做法。"

叔明说："有道理啊！我前几天还读到一篇科普文章，文中说没有根源的疼痛是抑郁症相当普遍的症状。抑郁症患者中伴有躯体性疼痛症状的比例为百分之六十五；重度抑郁症患者中伴有一种以上慢性躯体疼痛症状者超过百分之四十。常见的痛是头痛、肢体疼痛和背疼。尤其是头痛，其痛感是十分强烈的，很多患者甚至会痛昏过去。这个情况的内部机制似乎是因为人体内有两种主要的神经递质，这两种神经递质水平低下，就会导致抑郁，也会降低抑制

疼痛的中枢能力。同时，抑郁症影响的大脑区域也参与疼痛的感知和处理。当然，抑郁症和自杀也有密切关系，所以也不能说徐渭自杀不够诚心。"

我说："徐渭从四十一岁开始出现持续而显著的抑郁症症状，到七十三岁去世，带病生活三十几年，意志之强远超常人。这种情况下他还保有如此旺盛的创造力，足以证明他的天资足够强大，强大到能够间歇性抵抗住病魔，而不是说他是因为脑子有病才成为天才。"

叔明说："他学画有没有老师？"

我说："有些学者认为徐渭跟同为'越中十子'的陈鹤[①]学画。越中十子是在绍兴地区活动的文人社团，以王阳明心学传人季本和王畿为精神导师。陈鹤比徐渭年长，善画，集会时常有人带着笔墨来请陈鹤的墨宝，陈鹤'唰唰'画完，就扔给对方。别人要多少他就画多少，直到所求者都满意为止。据说陈鹤所画花卉'滃然而云，莹然而雨，泫泫然而露也'，对水和墨的比例控制应该是很精妙的。从现

[①]陈鹤（？—1560），山阴（今浙江绍兴）人。明代画家。好为古诗文、骚赋、词曲，书得晋人法，又擅水墨花草。明嘉靖年间"越中十子"之一。

存的陈鹤花鸟作品来看，确实也有浓墨恣肆点染的手法，也许徐渭早期作画喜欢采用的牡丹湖石结构受到了他的影响。但徐渭在《畸谱》以及在为陈鹤撰写的《陈山人墓表》里都没有提到陈鹤是他的绘画老师，所以徐渭的师承确实也不太能够确定。徐渭入狱时为将来生计考虑，从中年开始有系统地画画。他师法偶像苏东坡，最早写文章学秦汉文，后来字和诗全学苏。他赞赏南戏：句句是本色语，无今人时文气。这正是苏式美学啊。徐渭三十几岁作戏笔《枯木怪石图》，显然是'粉苏'的行为之一。其实他的文艺见解比苏东坡更高明。他曾经在自己的书斋里挂了一个破胆瓶，还写了篇《破胆磬铭（并序）》，说在冰上砸破了个瓶子，声如'泗滨嘉石'，'泗滨嘉石'就是做磬的泗滨石。徐渭提出，胆瓶的价值不在自身，而在破于冰的一刹那发出的美妙声音。这声音是艺术境界，亦是道德境界。瓶破发出如击磬之声一般的礼乐之声，故而毁灭也是创造。这其实是一种自喻。毁灭的一刻也是大升华大创造的一刻，这是多么透彻的见解啊！"

叔明说："破碎的瓶子！这是我所听过对革命最浪漫的一种隐喻了。一种个人主义诞生了，和以前的道德观完全

◎徐渭
《水墨葡萄图》轴

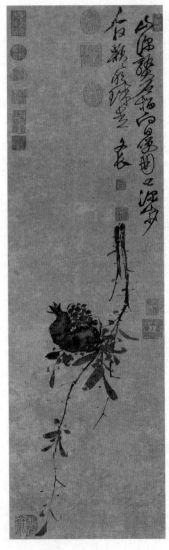

◎徐渭《榴实图》

不同。徐渭说他的文比画好，我也觉得是这样。在他看来，画终究还是被物质属性所束缚，不够超脱；真正能够带来四方震动的只有思想和观念。可惜了解他这些观念的人实在太少，否则观念艺术的先锋就不会是杜尚了。"

我继续说道："徐渭画里的那种奇绝也得益于他观点的犀利和创作方法的超前。他写了四部杂剧，合集为《四声猿》，剧中写到'要知猿叫肠堪断，除是依身自作猿'——你想表现什么，必须得先成为他。这完全超越了之前画花鸟讲的写生和求气韵的层次，进入了

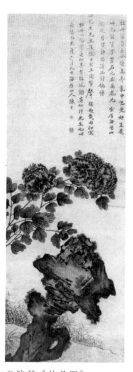

◎陈鹤《牡丹图》

描绘对象的内在世界。他就是葡萄，是抛洒于野藤中的明珠；他就是石榴，果实怒张。他在《黄甲图》上题诗：'兀然有物气豪粗，莫问年来珠有无，养就孤标人不识，时来黄甲独传胪。'极尽讽刺之意。螃蟹造型简洁概括，颇有

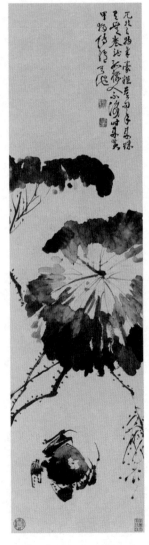

◎徐渭《黄甲图》

◎徐渭《杂花图卷》（局部）

意趣。徐渭笔下万物个个有精魂，相较之下，旁人的花鸟都被比成了死物、俗物。他营造了一个全新的泼墨花鸟境界。"

叔明说："南宋牧溪也画过泼墨花卉，之前徐熙也用水墨画花卉。"

我说："画史说徐熙作'落墨花'，用粗笔浓墨，略施杂彩，并不隐藏墨笔。大家经常把黄筌和徐熙的花鸟相提并论。黄筌一派的花鸟用淡墨双勾线条后施以五彩，最后看不见墨迹。黄筌以为完成得一丝不苟才最讲究。徐熙则认为绘画中的痕迹很美，值得留存。但是徐熙的作品至多是墨与色间而用之，墨主要用来勾勒轮廓，整体来说还是工细一路的作品，野逸只不过是相对于黄筌的极端精致而言。牧溪的墨用得出神入化，但是从来用不到'泼'字。其墨中音韵是清透内敛的淡然长吟，妙在含音和吞音的部分。徐渭的墨有横跨几个八度的音域，华丽的、恣肆的，不管多么极端也不会破音，牢牢把握着整体的调性。他天生一把好嗓子，'音朗然如鹤唳'，也常夜半长啸。徐渭是音乐家也是戏曲家，他非常知道参差对比的效果，雄浑处天地俱裂，细微处秋毫有声。他的画可以当作戏剧看。

"徐渭大开大阖，随意简化物象，这叫减笔大写意，他自己说运笔'以墨汁淋漓，烟岚满纸，旷如无天，密如无地为上'。纸上宇宙是他一手创造的洪荒。前人已经提出墨有五色，徐渭又加大了水的成分。他利用生宣纸容易渗化的特点，制造出层层叠叠、妙韵无穷的墨晕；同时又用胶来控制墨痕的凝结程度，模糊处如烟波明灭，清晰处如寒锋出鞘。这种形式和意趣的极大丰富为后辈画家打开了一座宝藏。清代的朱耷、原济和扬州八怪，民国的潘天寿和齐白石都为之倾倒，甚至对他顶礼膜拜。"

叔明说："回到你开头的问题：为什么徐渭这样一个人物在明朝出现呢？并不是以前没有这样疯狂的天才，而是在明朝社会不但能容得下徐渭，而且能欣赏徐渭，能理解他的特立独行。这个时代有了个人主义出现的土壤。徐渭一生虽然不幸，总算还有那么多包容、欣赏、照顾和资助他的朋友，否则他也不能活到七十多岁。"

我说："你说的只是其一。其二是因为他留下了对自己的经历和心路历程的完整记录。凡·高喜欢写信，徐渭喜欢写年谱和自传。有了这些第一手的心灵自述，这些疯狂天才的人格更加丰满起来，旁观者和后来者才能去转述、

添加、再创造，最后成为所有艺术家的原型代表。这样一种记录个人、关注个人、传播个人的时尚，是在明朝才出现的，这也呼应着明代的心学繁盛以及个人主义的破土而出。"

明代一卷

第九讲

▼

名花与闺秀：薛素素 马湘兰 仇珠 文俶 叶小鸾

　　叔明说："明代，仕女画似乎忽然多了起来，而且女性肖像的创作也更加注重对人物内心的刻画，表现出这些女性作为个人的一面，而不只是对某一类女性进行描摹。钱毂①的《董姬像》就让我不由地想去了解这位董姬，她是一位怎样的女子？有怎样的经历？这种类型肖像的出现是不是代表女性的社会地位提高了？或者是因为个人主义思潮兴起，大家对女性个体的重视程度也一并提高了？"

　　我说："钱毂是文徵明的同乡，也是他的学生。画上的

①钱毂（1508—? ），字叔宝，吴县（今江苏苏州）人，明代画家。

◎钱毂《董姬像》

篆书'董姬真容'四个字是项圣谟[①]所题。项圣谟又是大收藏家项元汴[②]的孙子。项元汴和钱毂同辈，他和文徵明的儿子文嘉是搞字画收藏的亲密合作伙伴。这幅画大概是在项圣谟手上被项家收藏的。董姬是何人已不可考。'姬'，表示她不是正妻，也不是小姐，身份比较暧昧。她面容清正，目光坚定，仪容自持，浑身上下除一支珠钗、一把牙梳外，别无装饰，所着夹衣也毫无纹饰。这样朴素大方的做派，表明她内心高洁，有良好教养。这样的气质和这样的身份结合起来，想必是青楼里的名花，或者是已经从良的女子。"

①项圣谟（1597—1658），字孔彰，号易庵、胥山樵等，秀水（今浙江嘉兴）人。明末清初画家。祖父项元汴，为明末著名书画收藏家和画家。

②项元汴（1525—1590），字子京，号墨林、退密斋主人、惠泉山樵、鸳鸯湖长等，秀水（今浙江嘉兴）人。明代著名收藏家、鉴赏家。工绘画，兼擅书法。子穆，孙圣谟，俱以书画名世。

叔明说:"明代妓院里的才女好像挺多的。"

我说:"明朝政府对娼妓课税,所以妓院遍布天下,大城市里以千百计,偏僻的小州小县也必有此行当。对于上档次的妓院来说,皮肉生意只占业务的一部分,最主要的业务是为中上层社会男子提供一个交际和应酬的场所。妓女们——尤其是高级妓女们——首先要扮演解语花的角色。许多妓女从小就被卖进妓院,接受文化教育,学习诗词歌赋、琴棋书画等。明代是一个爱慕风雅的社会,只要被认为是雅的东西,立刻身价倍增。良家女子的才能可以为她们的名声增色,妓女的才能则可以提高她们的身价。秦淮河两岸分布着全国最有名的妓院和最拔尖的妓女。她们能和客人们一起吟诗作画,有时还能压过客人一头。才名和韵事互相增益,成为名士嘴边最爱聊的艳事。她们就是那个时代的娱乐界名人。名士和名妓互相成就,两个群体之间不仅流传着风流佳话,也互相利用,还有同是天涯沦落人的惺惺相惜。据嘉兴文人沈德符[①]记载,名士王穉登曾在

[①]沈德符(1578—1642),字景倩,又字虎臣,嘉兴(今属浙江)人。明代文学家。万历举人。精音律,熟谙掌故。

房屋隔间里私藏名妓，对官员进行性贿赂，有了交情后便从中渔利，收受了好处。不过这也是一家之言，王穉登从小有神童的名声，后来师从文徵明。他和文徵明的二儿子文嘉结成儿女亲家，继文徵明之后成为苏州的文坛领袖，其侠义之名流传在外。当时另一位文坛领袖王世贞对王穉登并不推崇。王世贞去世后，他的二儿子因事入狱，王穉登对之前的事毫无芥蒂，倾身相救，被传为美谈。"

叔明说："对官员进行性贿赂和搭救王世贞入狱的儿子，两件事的性质一样啊，都是干预司法公正嘛。"

我说："这要放到明朝的社会环境里来看。官威莫测。宋人说'破家县令，灭门刺史'，在明代尤其如此。文徵明门下的保命哲学就是要和官府搞好关系，不但为保自家的命，也为了保亲戚朋友们的命。王穉登经营的关系网，在救名妓兼女画家马湘兰①时就用上了。马湘兰是气质型美女，画得一笔好兰花，她的作品有赵孟頫、文徵明作品的神韵，所以人称湘兰。马女士生性洒脱不羁，视金钱为粪土。有

①马湘兰（1548—1604），名守真，字湘兰（一说湘兰为号），小字玄儿，号月娇。明末清初金陵名歌妓。自幼不幸沦落风尘，但她为人旷达，常挥金以济少年，是秦淮八艳之一。能诗善画，尤擅画兰竹。

一次侍女不小心摔碎了她的玉钗，她笑笑说：'久不闻碎玉声矣。'马湘兰芳名远播，收入极丰，积蓄甚少，还总得罪人。有次马湘兰刚好犯在一个曾得罪过的官吏手上，官吏打算逮捕她，马湘兰送了他五百两银子，但是对方毫不松口。马湘兰眼都哭肿了也无济于事，已经打算要逃走了。王穉登知道后对她说，西台御史让他写幅字，他可以借机请御史大人居间说情，解了马湘兰一厄。马湘兰有心以身相许，但王穉登正义凛然地表示：帮人解厄却从中谋利，这个帮人者又值几个钱呢？"

叔明说："多半是因为王穉登不打算娶马湘兰吧。是不是因为她曾经当过妓女，所以士人家庭不能接受这样的过去？"

我说："并不是。前面说过的沈德符，门第比王家要高，祖上多资财，从曾祖到父亲三代都是进士，自己也是举人，也迎娶了和马湘兰名气相当的妓女薛素素①。薛素素除善画之外，还善于骑马、打弹弓。她在沈家待不下去，又

①薛素素（生卒年不详），字素卿，又字润卿，吴县（今江苏苏州）人。明代画家。工小诗，能书。尤工兰竹，兼擅白描大士、花卉、草虫，工刺绣。又喜驰马挟弹，百不失一，自称女侠。所著诗集名为《南游草》。

◎薛素素《吹箫仕女图》

离开了。可见有才名的女子如果想要求一个归属，选择还是很多的。我想，恐怕因为马湘兰挥金如土的名声在外，王稺登考虑到自己不过是一介布衣，她的到来必然会打破家庭各方面的平衡。与其互生怨怼最后闹得不欢而散，还不如高调做个好人，让佳人心里还留着些许情分。王稺登的如意算盘并没有落空。他一直关注着马湘兰，马湘兰的件件风流韵事，王稺登都掌握得很清楚，并记在了《马姬传》里。比如马湘兰五十多岁依然美丽，恩客里还有二十四五岁的小伙子，

这小伙还要娶她回家当太太。马湘兰笑道：让我这快六十的人去学当人家儿媳妇，也太为难我了。王稺登七十岁生日，江上浩浩荡荡开来彩船，原来是马湘兰买了楼船，携十余名歌姬，'仿佛苎萝仙子之精灵，鸾笙凤吹，从云中下

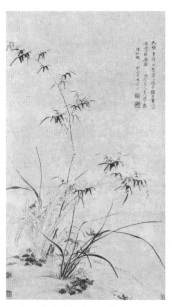
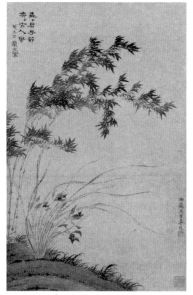

◎马湘兰《兰竹水仙图》　　　◎马湘兰《兰竹风姿图》

来游故都，笑倚东窗白玉床也，吴儿啧啧夸美，盛事倾动
一时'。众人在王稺登的飞絮园下船，为其置酒贺寿，极尽
欢娱。后来二人又南下杭州，同游西湖。这场马拉松式的欢
乐耗尽了马湘兰的能量，回到南京后不久她就溘然长逝。"

　　叔明说："喜欢大场面的人，内心总是寂寞的吧。马湘
兰的兰也好，竹也好，总是在风雨中飘摇。"

　　我说："即使在风雨中飘摇，也是爽劲有节的。马湘兰

以书笔入画，画兰竹足见腕上功夫，淡而有致。《兰竹风姿图》里新篁竹叶翻飞，墨色浓淡流转，有着扑面而来的清新和风雨之意，在情态上似乎更胜李衎的雨竹。"

叔明说："为什么这些名妓都爱画兰竹水仙？"

我说："首先，应该是在崇拜和模仿前代名媛吧。管道升以善画兰竹闻名，后辈女子画画也先从这几样入手。书法也是要练的，习书法和画兰竹其实是一回事。画竹就是写'个'字，画兰花则是考验腕力和控笔、布局的能力，而再要画山水和人物就要下大功夫。薛素素能画兰竹也能画山水和人物，这是很难得的。其次，这些女子身在欢场，纸上的幽兰劲松就更成为她们对自身人格的写照，对自己品格的暗喻。"

叔明说："明代有没有出身良好的女画家呢？"

我说："可以分两类：一类是因为家族的艺术熏陶而走上画画道路的职业女画家，比如仇英的女儿仇珠[1]、文徵明的

[1]仇珠（生卒年不详），号杜陵内史，原籍南直隶太仓，仇英之女。明代女画家。自幼聪颖内秀，受环境熏陶，画风继承家父。在吴门女画家中，其画可与文傲媲美。擅画人物、山水、楼阁，长于人物故事和大士像功德画。

玄孙女文俶①；另一类是在文人家庭里接受过诗词等博雅教育的才女们，比如午梦堂里的女性创作群体——母亲沈宜修和女儿叶小鸾②。

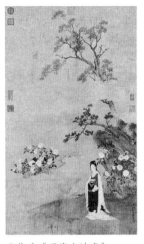

◎仇珠《画唐人诗意》

"仇珠是仇英的幼女，大概出生在嘉靖初期。她的画很少署年款，所以她生活的年代和创作年代很难确定。仇英在项元汴府上系统临摹项府的宋元以及前代名画收藏，而这段时间就是仇珠得到美术启蒙教育的时期。仇英带着家人、儿女和徒弟在项府工作，仇珠得以耳濡目染，故而起点很高。她的绘画才能在一群子弟中脱颖而出，

①文俶（1595—1634），字端容，吴县（今江苏苏州）人。明代画家文从简女，文徵明玄孙女，嫁赵灵均，与丈夫一同隐居。明代画家。擅花卉，长于写生，多画幽花异卉、小虫怪蝶，能曲肖物情，颇得生趣。女赵昭，亦能画花卉，工写生，能承其家学。

②叶小鸾（1616—1632），字琼章，一字瑶期，吴江（今属江苏苏州）人，明末才女。文学家叶绍袁、沈宜修幼女。貌姣好，工诗，善围棋及琴，又能画，绘山水及落花飞蝶，皆有韵致，将嫁而卒，有集名《返生香》。

尤其擅长人物画。据说她临摹李公麟白描《群仙高会图》长卷，百余个人物形象个个工细秀逸，不食人间烟火。清人钱大昕称仇珠为女中伯时（李公麟字伯时）。仇珠的传世作品很多，既有临摹的前代名作，也有自己的创作，且都是精工富丽的大型作品。她继承了父亲的工致细丽，却更添了一分冷静自持，这恰恰是仇英所欠缺的。仇珠并非只知道埋头画画，她还常和当朝名士搞合作项目。大文艺评论家王世贞为仇珠《观音人物集》写序言，进士兼画家屠隆为她的《观音》册页抄写经文。王穉登也对仇珠不吝赞美，说她的画'发翠豪金，丝丹缕素，精丽艳逸，无惭古人'，又是'粉黛钟灵，翱翔画苑，寥乎罕矣。仇媛慧心内朗，窈窕之杰哉，必也律之女行，厥亦牝鸡之晨也'。意思就是说，她才是家里的顶梁柱呢。有理由认为，仇氏画坊的掌门人其实是仇珠。"

叔明说："看来明朝女性也是有可能成为职业画家的。"

我说："仇珠的例子还是比较罕见的。不过，艺术世家里有爱才、重才的小气候，出色的女性也能跨越性别障碍，去从事自己热爱的艺术事业。另一个例子是文俶，她的父亲文从简也善画，学倪瓒、王蒙，作画多用侧锋拙笔，营

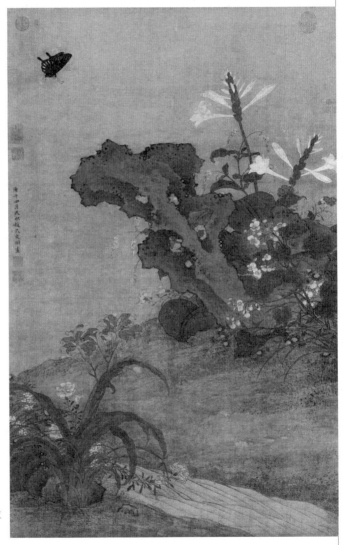

◎ 文俶

《秋花蛱蝶图》

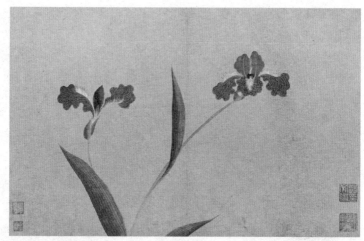

◎文俶《花卉图册》第四开

◎文俶《花卉图册》第五开

造出一种简枯之境。文俶在闺中已有才女之名，婚后生活也非常美满。

"文家子女婚姻大多美满，一方面因为家风纯正，子孙的才能、品行都很出众；另一方面也因为文家根深叶茂，师生、朋友、姻亲关系盘根错节，能挑选出各方面都登对合适的配偶。文俶的丈夫是宋代宗室之后赵宧光的儿子赵均。这个赵家比赵孟頫那个赵家阔得多。文俶出生前一年，赵宧光遵父亲遗愿将父亲的坟茔安在苏州枫桥寒山。别人是结庐守孝，扎个草棚过苦日子，赵宧光则是谈妥了三十户的拆迁，把整座山买了下来。然后自己当堪舆先生，踏遍方圆千丈，为父亲点出坟穴；又雇用了上百家人作为劳力，依山势凿山劈石，疏泉斩榛，开发出了整个景区，并一一取名：千尺雪、云中庐、弹冠堂、警虹渡、绿云楼、弛烟驿、澄怀堂、清晖楼。此外，还邀请妻子一同前来，说是守孝，其实就是一起来读书创作。赵宧光的太太陆卿子比赵宧光更有名，她的父亲陆师道是嘉靖十七年（1538）进士，辞官后归乡，拜文徵明为师，整整十四年潜心于诗、文、书、画，成就斐然。陆卿子工辞章歌赋，被认为是隆庆、万历时期女性诗人之冠。前朝才女们多半对自己的才

◎文俶《花卉图册》第六开　　　　　◎叶小鸾《花卉草虫》

华既骄傲又惭愧，一般会自谦一下舞文弄墨不是女子该干的事。陆卿子则态度鲜明地表示，酒浆烹饪固然是我辈事务，写诗也是我们分内该做的。有这样的父母，可想而知文俶的夫君赵均该是何等人物。他不仅擅绘画、书法，更通六书，识大梵字。嫁到赵家的文俶就生活在这样一个神仙洞府里，身边都是同道中人，住在幽奇山林，翻阅着万卷藏书，临摹着内府藏本草图千种。她也没有辜负这百世难求的机缘，画出有着上千张图的工笔花鸟册页《金石昆虫草木状》。清代张庚《国朝画征续录》认为'吴中闺秀工丹青者，三百年来推文俶为独绝云'。就是把画工笔花鸟草虫的男女画家都算上，文俶也依然是头一份。"

叔明说："文俶的花卉看起来真新鲜啊，就像是旷野里长的花。"

我说："文俶的画，颜色和形态都来自写生，又吸纳了宋代折枝花卉雅而简的剪裁和构图，格外澄明卓然。一般画花卉，都会把绿色安排在枝叶上，蝴蝶又比花色淡一些，她偏偏对枝叶施以淡灰绿，花房用鲜黄色，一块最鲜亮的翠绿用在蝴蝶上，蝴蝶就从整个画面里跳了出来，画面的右上角也活起来了。这种设色布局前无古人，完全体现了文俶的鲜明个性。右下角逸出的淡紫色草花也雅极了。山石浓重，压住了画面。"

叔明说："午梦堂里的女画家们是否也有类似的创作环境？"

我说："午梦堂是明末文人叶绍袁在江苏吴江和浙江嘉善交界处汾湖叶家埭所起的园林。叶绍袁就出生在此地，由寡母拉扯大。他考中进士后做到工部主事，为了避魏忠贤的风头，早早辞官还乡，修建了午梦堂，在这里和妻子沈宜修隐居起来。午梦堂现在只剩了地基，但是临湖的十三对旗杆石还在，据此可以推想当年之气派。沈宜修是当地望族沈璟的侄女，父亲沈珫官至山东副使。婆婆严厉

不近人情，沈宜修结婚几十年来一直过得很憋屈，直到叶绍袁辞官回到家乡定居，老母也已年迈，沈宜修才真正成为家庭的女主人，午梦堂的故事也就开始了。沈宜修和丈夫育有五个女儿、八个儿子，都工诗词，她的好友兼弟媳妇张倩倩也是才女。虽然叶家的日子并不宽裕，但是这又有什么关系呢？午梦堂成为他们才思激荡、拈毫沉吟的创作工坊。后来叶绍袁把这些人的诗文结集为《午梦堂集》，广为流传。也许后来清代闺阁里向往过一种文艺化的生活，向往在四季之美中品味人生之美，缔结姐妹情谊，就是《午梦堂集》播下的种子。"

叔明说："这个清代闺阁，你说的是不是《红楼梦》里那样的园子？"

我说："许多红学家说《红楼梦》怀念的是晚明风气。这个时期，一些文学女青年开始问'我是谁？'这种问题。但是她们的生活轨迹又不允许她们去认清自己是谁，因为她们要进入的婚姻和家庭生活不允许女人有自我的状态。沈宜修熬出来了，可是她的女儿们没有。沈宜修最看重、也最有艺术天才的三女儿叶小鸾，竟因为恐婚而生了病。她想拖延婚期，但夫家一再催促完婚，致使叶小鸾的病情

迅速恶化，在距婚期仅五天的时候死掉了。大女儿叶纨纨婚姻不幸福，结婚后醉心吃斋念佛。小鸾夭折后，叶纨纨悲痛欲绝，竟然在二十三岁的年龄，念着佛经坐化了。二女儿叶小纨的婚姻也不幸福。也许是因为午梦堂的岁月太美妙，这些女孩儿无法面对压抑天性的丑陋的宗法家庭生活。"

叔明说："叶小鸾的画看起来很一般啊，就是很平面的设计，远不如文俶。"

我说："叶小鸾以早慧闻名，四岁能诵《离骚》，诗书过耳不忘。十二岁能作诗，十四岁能下棋，十六岁堂姑略教了几次琴，'即通数调，清泠可听'，'家有画卷，即能摹写'。这些都是沈宜修记录的，也就是说她的女儿并没有太好的教育资源，也没有跟随名家学艺，写诗、画画全靠自己的悟性。"

叔明说："天下晒女儿的妈妈都是如此吧。"

我说："在明朝找这么一个妈妈可不容易。沈宜修还说女儿并不只是她的女儿，也是小友。这种家庭内部平等意识的萌芽闪烁着光芒，虽然微弱但是确实存在。某种程度上讲，我觉得叶小鸾的出现比马湘兰、仇珠、文俶这些人

光彩夺目的表现更为可贵，她代表的是在中上层家庭内部出现的变化，也代表社会对于女性态度的某些改变。一名少女香消玉殒，人们为她自身的价值而感到惋惜，不是因为谁的题赏，也不是因为她的父亲或者丈夫多么有名，只是因为她是她自己。"

明

代——卷

第十讲

▼

浙派和职业艺术家的出现：吴伟

叔明说："明代一开头咱们就讲戴进，你说从戴进发展出了一个浙派，为什么后来一直没有提过呢？"

我说："首先，吴门画派由密切的师承关系和雅集网络编织而成，浙派则由后人把一批风格比较相似的画家归类而成。前者是实质存在的，后者只能说是一组标签了。其次，浙派的浙，并不只是因为戴进是杭州人，还因为这一路画家都追摹南宋马远、夏圭的简笔山水。洪武时期的昆山人沈希远画马远风格的山水；与戴进同时期的有福建莆田人李在（字以政），他是儒生出身，能作山水画，得南宋遗风，当过云南知县，宣德年间入京，此后就一直在画院

供职；和吴伟同时期的有浙江奉化人王谔（字廷直），孝宗认为他可比马远，封他为锦衣卫千户。宣宗朱瞻基不太喜欢浙派的粗率，但是在宪宗朱见深和孝宗朱祐樘（chēng）时期的画院里，浙派风格绘画都有一席之地。比如，吴伟被宪宗冠以'画状元'之号，浙江上虞人钟钦礼则因善画云山雪景而在宪宗、孝宗两朝都很受赏识。武宗年间，宗马远风格的浙江嘉兴人朱端被授锦衣卫指挥，钦赐'一樵'图章，所以自号'一樵'。画院外追随戴进风格的画家数量也蔚然可观，比如杭州人沈观、江西人丁玉川、苏州人邵南、长洲人沈昭，他们都被算到浙派里。吴伟是武汉人，所以他这一派又被称为浙派分支江夏派。学戴进、吴伟的，又有河南开封人张路（号平山）、安徽休宁人汪肇（字德初）、福建人郑文林（号颠仙），师法吴伟的还有史文（号再仙）、南京人蒋嵩（号三松）、宗室之后朱约佶。整体来说，浙派虽然无人组织，却也浩然成军，颇能代表明代画坛的一大部分面貌。最后，浙派后来的名声很大，与其说是因为其艺术成就高，不如说是因为它引起的争议大。恨之者欲之死，斥之为狂态邪学；爱之者欲其生，日本人、韩国人排除万难也要把浙派绘画移植到本国土壤上。浙派

第一员大将戴进此前已经说过，我们今天就说说吴伟。

"吴伟小时候在街头流浪，被常熟人钱昕捡回去做儿子的书童。钱昕是正统十年（1445）进士，因为家里有钱，所以有足够的资本当清官。钱昕当过御史和荆州太守，官至湖广布政使。吴伟自称江夏人，也许钱昕就是在当湖广布政使期间捡到了吴伟。布政使府里的氛围想必宽松，书童吴伟用笔墨在纸上戏作图画，钱藩司啧啧称奇，特意请老师教这小书童作画。吴伟对文化课应该兴趣不大，并没有预见到文化修养会成为自己未来艺术成就的短板。他学画从学南宋马夏的风格入手。吴伟学画时戴进刚刚去世，名气正是如日中天，他想必是以戴进作为自己的主要临摹对象和职业发展偶像。十七岁时，吴伟觉得自己可以出去闯荡了，也许是在钱藩司的推荐下，在南京的成国公朱仪接待了这个湖北少年。这样的出身，这样的姿容，这样的才气，朱仪感慨之下，给吴伟赐号小仙。朱仪是永乐帝嫡系大将朱能的孙子。朱能为朱棣夺取皇位杀开血路，朱仪的父亲朱勇跟随明英宗出征，中伏战死，折了五万人，这就是让明英宗被俘、明代宗登基的土木堡之变。明代宗即位后，朱仪也没好果子吃。他想给父亲下葬祭奠，但代宗

和于谦都认为朱勇有罪，没有批准。后来英宗复辟，成国公这一门终于守得云开见月明，朱勇被追封为平阴王，英宗赐其谥号为'武愍（mǐn）'。后来，英宗的儿子宪宗继位，吴伟经朱仪之手被推荐到宪宗身边，身上自带光环。偏偏宪宗也极喜欢其简率的笔意、新巧的构思，如获至宝，赐其号为'画状元'。"

叔明说："如果没有皇帝和成国公的加持，人们对吴伟作品的真实评价会是怎样的？单看他的作品，并不能让我相信他是特别好的画家，尤其是在和戴进的对比之下。"

我说："吴伟在创作母题上并没有什么创新。他缺少一点文化修养，在推陈出新上有点为难。戴进处处以君子的标准要求自己，被誉为文雅之士；吴伟则声名狼藉，以至于去找他求画的人都带着美酒、妓女。他在画面构图上多是因袭前人，又缺乏足够的写生训练，比如北京故宫博物院所藏的这幅《灞桥风雪图》，树枝、树根的画法都很弱，大树差不多要倒掉的样子。左下角露出的一角屋宇，安排在这里也很欠考虑。坡脚以及远山轮廓都画得很不自然，既不是风格化的硬朗线条，也不是源于自然的写实风景。唯一还能看的是画面中段，风吹过时雪雾沿着地面飞

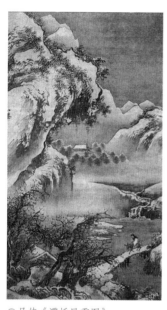

◎吴伟《灞桥风雪图》

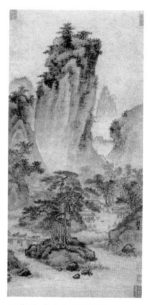

◎戴进《关山行旅图》

扬的场景还挺生动，但画家显然没有能力兼顾到去表现树枝、藤蔓、骑驴人帽子上的风。吴伟和戴进的观察和表现能力完全不在同一个层次。但是吴伟也有营销自己的方式，一是醉画，二是速画。有次吴伟被召入宫，喝得酩酊大醉，是被太监扶进去的。皇帝让他画幅松风图，吴伟一跪，撞倒了墨汁，信手涂抹，顷刻间就完成了一幅笔简意赅、水墨淋漓的《松风图》，皇帝感叹说：真乃仙笔啊！"

　　叔明感叹道："他画画简直是一种表演行为嘛，观众的悬念都集中在他怎么收拾这个烂摊子，只要能清理出某种形象和秩序，就一定会赢得鼓掌叫好。至于作品第二天看起来是什么样子，倒没人在意了。"

　　我说："吴伟像是低配版的梁楷。他与同在仁智殿当值的其他画院画家比起来真没有什么优势，人家画比他见得多，字比他写得好，经验比他老到，他只能兵行险招，出奇制胜。吴伟作画喜欢先用墨如泼云，大开大合，再慢慢收拾细部，整理出条理，表现得像之前早有构思那样。也许这是他藏拙的办法：他清楚自己在经营画面上力有不逮，就泼墨造出一个自然的势，再依着大势和现成的肌理走向去勾勒形象，妆点细节，收拾局部，最后成画。后代的许多画家，比如张大千，后期也是这么干的。他必然多次练习过，行之有效了，才能拿到人前表演。"

　　叔明说："为什么吴伟就不能是天性潇洒、单纯喜欢作这种墨戏？"

　　我说："因为吴伟当时还没有资格摆出自己的真性情。宪宗喜欢写意率性，他就往'谪仙人'的人设上靠，醉画泼墨。到孝宗时，朱祐樘的口味比较文雅，吴伟就开始学李公

◎吴伟《歌舞图》

◎吴伟《树下读书图》轴

麟白描人物。吴伟在白描人物上也没有多少心得,《歌舞图》里的人物像是从《韩熙载夜宴图》里集出来的人物。他的人物画,手足都画得极拙劣,线条软弱,无力无韵。"

叔明说:"可是你看这画上还有唐寅和祝枝山的题诗呢!他们也看不出不好吗?"

我说:"先看唐寅落款,'吴门唐寅题李奴奴歌舞图,时弘治癸亥三月下旬,李方年十岁云'。可见唐寅及题字诸

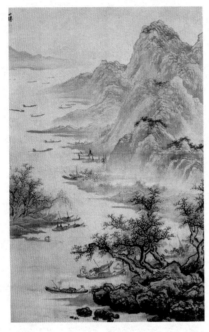

◎吴伟《渔乐图》轴

人都是在场者。想必吴伟抓住了人物的特点、神态，以及
场面的气氛，这是吴伟的强项。他能在相隔一年后画出有
一面之缘的老媪肖像，故去老媪的儿子看到肖像后悲恸不
已。唐寅笔力强健，创作能力强，但是传摹不一定能赶上
吴伟。再说了，花花轿子人抬人，场面应酬而已。唐寅和
吴伟都是贪杯好色之人，也是意气相投。吴伟早年急于求

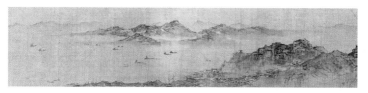

◎吴伟《长江万里图》（局部）

成，中年以后反而沉潜下来，学元季四大家，尤其是黄公望和吴镇。北京故宫博物院藏有吴伟的《渔乐图》轴，这幅画吴伟用了黄公望的积墨法，淡墨淡赭石慢慢地积出体量，龙脉昂然有势，树的苍劲和渔船的精爽都有了吴镇的笔墨——虽然远处的船可以更小点，才见开阔。董其昌说他自己五十岁学画大成，但是还不能画人物舟车，可见画好这些小船确实是不容易的。厚实的坡脚上用了倪瓒的折带皴，墨色在坡脚、小船和远山顶上跳跃，互相呼应，好像忽然打通了'马夏'和元四家，完全易筋伐髓，脱胎换骨。但他最大的蜕变还是表现在《长江万里图》。

"万里长江是中国美术史里反复出现的母题，比关山行旅还要古老。吴道子不打草稿，嘉陵江三百里一挥而就。后来南宋的赵黻画过《江山万里图》卷纸本墨笔，夏圭画过《长江万里图》，都精妙绝伦。王蒙和沈周也画过《长江

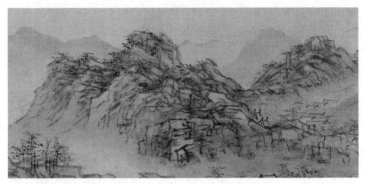

◎吴伟《长江万里图》（局部）

万里图》，走的是求拙、求趣味的精细画路线。吴伟的《长江万里图》和别家都不同，放笔刻画云山缥缈、江面空蒙，一幅气势磅礴的景象。山峰用淡墨勾勒，略施青绿。山体上的皴折从斧劈皴和折带皴化出。皴法在这里不仅表现出山石的纹理和质感，更成为构建山石结构的工具，勾、皴、擦、点四种笔墨行为融成一体。可以想象吴伟当时多么灵感洋溢、飘飘欲仙，侧锋转折，疾锋扫过，苍莽乃生，乱石嶙嶙，山势怒张，十米长卷，气势至尾不乱。远山的色彩和轮廓也极微妙，分寸感太好了。"

叔明说："吴伟的《长江万里图》有没有受黄公望《富春山居图》影响？"

我说："气质有分野，黄公望的画俊秀如行文，吴伟的画狂放如长歌。吴伟通过此画，境界再上高峰，可惜他常年酗酒伤了身体，此画完成后三年就去世了，还不满五十岁。吴伟后期学元四家，笔墨胸襟陡然开阔。学他的人很多，但学的都是更广为人知的早期吴伟，都是为了金钱。沈周的学生李著本来已经学成出师，看到吴伟走红，也开始模仿吴伟的风格。直接仿效吴伟且成就比较突出的有张路、蒋嵩和汪肇。他们往往淡笔阔扫，戏墨点染，再加一些细笔草庐、船只、人物，熟极而流，不假思索，一个人就是一条流水线。看这些浙派晚期作家，就知道此路不通，衰微是早晚的事。"

叔明说："你说日本和韩国的画家都学浙派，那是怎么回事呢？"

我说："从明代开始，日本恢复对中国派遣使者，使团里固定有和尚、僧侣。日本僧人雪舟①到了朝廷，跟随李在学画，把马远、夏圭的风格带到了日本。还有许多日本僧

①雪舟（1420—1506），原姓小田，名等杨，后自号雪舟。日本室町时代画家。僧人。

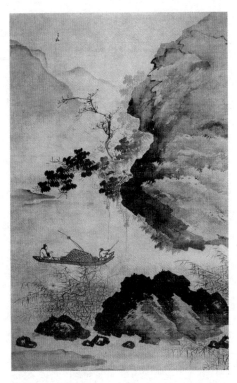

◎蒋嵩《渔舟读书图》

侣在中国购买书画带回日本。整个明代，唯一允许日本船只合法停靠的港口就是宁波。日本人从宁波采购到不少绘画作品，其中就有当地画家临摹仿造的'宋元画'和仿戴进、吴伟风格的作品。浙派画家钟礼的作品也早就流传到了日本。室町幕府时代（1338—1573），日本绘画的主流

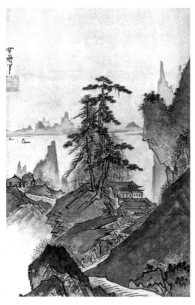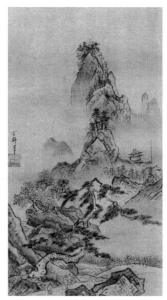

◎雪舟山水图两幅

是南宋马远、夏圭风格的水墨山水画。日本画家们都在用心学习'马夏'风格绘画里的'笔样',即笔法墨法,以及'画样',也就是景物组合的概念。这个阶段日本人学到的'马夏'可能是经过明代浙派画家传递的'马夏',是经过浙派画家简化和锐化后的南宋院体。这种浙派风格或者叫冒牌'马夏'风对于日本和韩国画家来说是比较好上手的,元四家的画学起来太难,在日本、韩国基本没有

217

追随者。

"雪舟也改造了'马夏'和浙派的绘画。北宋以后的中国山水绝对不会把龙脉放在正中间，那就把画的大轴堵死了。但是雪舟觉得这样很好，他的画不再有浙派绘画里那些含混过去的败笔，所有的细节都非常清晰，似乎空气可见度一下提高了，内部结构也变得很清楚，很有装饰感。你要让日本人画得不清楚那是不可能的，也许正是这样的倾向，导致日本绘画越来越趋向平面化、装饰化。

"而在朝鲜半岛上，1392 年李成桂发动政变推翻高丽王朝，建立了朝鲜王朝。朝鲜王朝的早期绘画风格偏向于高丽王朝时传入国内的郭熙的画风。到了 15 世纪，画家姜希颜①的作品体现出明显的浙派特点，在构图和笔墨上非常接近戴进。朝鲜中期的浙派代表画家有宗室画家李庆胤②和

①姜希颜（1419—1464），字景愚，号仁斋，晋州人。朝鲜李朝初期书画家。中国南宋院体和明初浙派风格的代表画家，被誉为诗、书、画'三绝'，但遗作极少。
②李庆胤（1545—1611），字秀吉，号骆坡，一云骆村，一云鹤麓。全州人。朝鲜王朝初期画家。成宗第十一子曾孙。善画山水、翎毛。

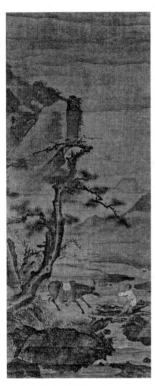

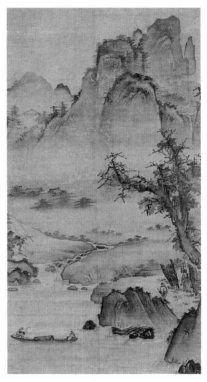

◎金禧《童子牵驴图》　　◎姜希颜《山水图》

金禧①。"

叔明说："朝鲜画家反而把浙派画出了新的特点。尤其是金禧的作品，他用浙派的元素创造出了一套新的视觉语言，趣味也和中国的不太一样。"

我说："这有点禅宗故事画的意思了。禅画里一向把有待修炼的心性隐喻为牛，牧牛就是牧心。金禧的父亲金安老参与了推翻文定皇后的密谋，事败后被流放，金禧也不再有政治前途可言。金禧的画多是其内心的写照，这幅画里童子和驴较劲儿体现的也是某种心理挣扎。朝鲜王朝的画家们学浙派，但笔下画的还是朝鲜民族的心理结构。比如，中国画里，方亭多在坡脚临水处，隐士的家须在曲径通幽的山腰，缥缈仙宫须在人迹难至的峰顶。姜希颜这张画呢，隐士家在最方便到达的水边，宫殿在山脚下的山谷中，方亭在远远的山腰上。这种新的定位应该是反映了画家的心理认知结构——私人生活、政治生活、文艺生活分别该在哪个位置最合适。韩国人觉得私人生活以方便为主，

①金禧（1524—1593），朝鲜王朝中期著名画家。金安老之子。从小酷爱绘画，擅长人物、山水、牛马、草虫等。

政治也要离大家近一点，文艺可以独自清高。这个排序和中国画家很不一样。中国画经营画面，讲究半隐半露，呼应回顾。金禧这张画，人、驴、树像一把筷子一样一溜排开，一切都必须明明白白的。浙派对李朝美术的影响持续到 17 世纪，甚至于中国改朝换代后，朝鲜官员和文士还对汉族儒家文化保有巨大好感和依恋，惋惜着大明的灭亡。浙派风格继续流行了一段时间后，才逐渐被清代四王的风格取代。"

明代—卷

第十一讲

▼

眼前的苟且，远方的旷野：董其昌

我说："看看明代著名肖像画家曾鲸①给董其昌②画的像，你觉得董其昌是个怎样的人？"

叔明说："为什么是两个人署名，还有一个项圣谟？松

①曾鲸（1568—1650），字波臣，福建莆田人，居南京。明代画家。擅画人像。国画"波臣派"创始人。所画人物肖像强调观察体会，抓住最动人处，精心描绘，尤注重点睛，形象逼真，有"如镜取影，俨然如生"之誉，从学者甚众。

②董其昌（1555—1636），字玄宰，号思白，别号香光居士，华亭（今上海市松江区）人。明朝后期大臣、书画家、画论家。擅画山水，师法董源、巨然、黄公望、倪瓒，笔致清秀中和，恬静疏旷。以佛家禅宗喻画，倡"南北宗"论，为"华亭画派"杰出代表，兼有"颜骨赵姿"之美。其画及画论对明末清初画坛影响甚大。

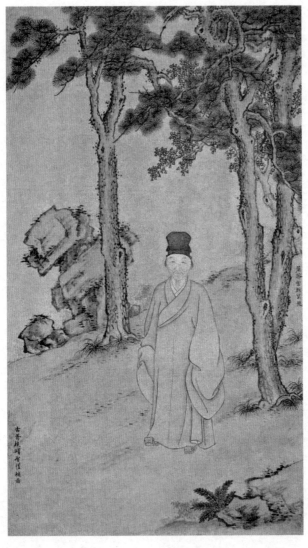

◎曾鲸 项圣谟
《董其昌小像》

树和石头想必象征了他品格的高尚。董其昌那似笑非笑的模样看起来还挺狡黠。"

我说："曾鲸是福建莆田人，住在南京。他把西洋画法的精确造型和宋代画法的从容肃穆结合在一起，他的画被誉为'如镜取影，妙得神情。其傅色淹润，点睛生动。虽在楮素，盼睐颦笑，咄咄逼真'，说他画得和照镜子一样，真真切切，不但面容丝毫不爽，对神情、气质也刻画入微。有名的文人高士都请他画像。学他和仿他的人很多，被统称为'波臣派'。他作此像时是万历四十八年（1620），董其昌时年六十六岁。曾鲸专攻人物，就请项圣谟——项元汴的孙子来补景。董其昌和这两人关系都很好，这幅画可以体现出朋友眼里的董其昌：冲淡文雅，博学多才，艺坛泰斗。

"董其昌可能是中国美术史里最多面的人物。皇帝倚重他，几次三番要对他委以重任；士林推崇他，他和在朝官员以及在野名士都过从甚密，知交遍天下；他的仇家憎恨他，骂他是兽宦；百姓反对他，把他家、儿子家以及豪仆家的房子都烧了。他刚刚造完不到半年的豪宅，两百多间房子以及里面的无数珍藏，都被付之一炬了。而这一切就

发生在画这幅像的前几年。"

叔明说："怎么会有这种事？和老百姓的冲突为什么会发展到这个地步？很不可思议，董其昌如果没有很大的势力，怎么敢得罪那么多人，激起这么大的公愤？如果董其昌的势力真的大，怎么会人人喊打，还被烧了房子？"

我说："先要从董其昌这个人说起。董其昌出身于大家族，其曾祖母是元代高克恭高尚书的云孙女（八世孙）。明代以来董家多人考取功名做了官，但是董其昌父亲这支并不显赫。董其昌的父亲董汉儒饱读诗书，屡试不第，只能舌耕——当教书先生。董其昌从小聪敏过人，过目成诵，出口成章，所以被送到松江显族莫家私塾附学，和莫家少爷莫是龙成为终身好友。莫是龙的父亲莫如忠三十一岁中进士，官至浙江布政使。董其昌十七岁参加府学考试，考中秀才，但是董其昌却引以为耻。本来他该考第一，考官觉得他字不好，取了他的族侄第一，定了董其昌第二名。此后几次乡试，董其昌都败北，直到万历十七年（1589）中进士才开始步入仕途生涯。董其昌在刚开始当官时以讲义气著称。他在翰林院的老师、礼部左侍郎田一俊病故，他不顾翰林院三年馆期就要结束，执意要护送老师棺材回

福建老家。"

叔明说:"馆期结束有什么要紧?"

我说:"馆期结束之时是决定此后十年仕途的关键时刻。明英宗后,非进士不入翰林,非翰林不入内阁。一甲直接入翰林院;二甲和三甲中选出的年轻优秀的人为庶吉士,经过三年学习,通过'散馆考试',就可以被正式授予翰林职位,或者进入职官系统了。董其昌是二甲进士第一名,错过这个考试,也就意味着错过这班车了。不过,熟悉董其昌的人并不感到意外。在翰林院期间,其他庶吉士同学们指点江山、热心时政,董其昌就一心看稀帖名画,读院中所藏秘书,和另外两个好友谈禅打机锋,活在与世无争的文艺世界里。"

叔明说:"看来他对政治并没有太大兴趣呢,送老师遗体回乡也是一种逃避。"

我说:"除了逃避,还一路游玩,他坐船从京杭运河直下,过京口、下武夷,最后回松江搜罗元画,回京以后奉命当使节去南昌册封楚王,然后又生病了,回松江老家养病,其实也是在家躲懒画画。1593 年前后回京,他才被授予翰林院编修,算是有了编制。1594 年,万历十七年的状

元焦竑（hóng）和第四名董其昌干上了同一份工作：给太子朱常洛当讲官。在别的朝代，这显然是中青年官僚能得到的最有上升空间的职位了。太子的老师，未来的帝师，这是要入阁拜相的。然而在朱常洛这里不一样。神宗宠爱郑贵妃，想立贵妃的儿子福王为太子，但是许多一心捍卫正统要立嫡子和长子的大臣坚决反对，认为事关国本，就算被贬官挨罚也要直言上谏。于是神宗索性三十年托病不理政事，很少见大臣。本来不见也无妨，但是该批的各种建设经费、赈灾款、国防款和兵饷都不批，中央政府几乎停止运作。皇帝喜怒无常，朱常洛这个太子也当得战战兢兢。在这种情形下，董其昌依然履行职责，把太子教导得相当出色。但有人不高兴了，把他调去当湖广副使，董其昌就再次请求休病假。事实上，董其昌宦途四十五年，真正在任上的时间只有十余年，其余时间都在休病假。"

叔明说："病假可以想休就休吗？"

我说："万历后期朝政松弛得没有样子，犯人关几十年不提审，或者病死或者自杀，朝廷重臣每天数太阳影子长短度日。辞官回乡的人太多了，休假自然也没人去查。"

叔明说："养病就没有工资了吧？"

　　我说："这是董其昌最不需要发愁的部分了。明代为了鼓励大家参加科举考试，给考取功名者许多优惠。比如考取了举人，就有一千二百亩田的免税额，于是多有亲戚朋友来把田挂靠在举人名下，一起来偷国家的税。官至翰林和阁臣者，名下的田产可达成千上万亩。所以，进士、翰林哪怕没有实缺，吃这些挂靠而来的抽头就够了。董其昌的第二桩收入，是操控公务。别人吃官司，送钱给他找他帮忙，他就凭着和地方官员的交情去替人活动。有次，一个县令看他来了，有事要说项的样子，便作了个上联：'石狮子口内含珠，吞不下吐不出。'董其昌觍着脸对道：'纸鸢儿胃中有线，放得出收得回。'县官一笑，居然就不再追究犯事的人。董其昌和松江太守也混得很熟，松江太守不收钱，但是收画。董其昌不问是非黑白，人命官司一千两白银搞定，田产官司百两银子。据说他的名帖每天都要用掉几十张，业务繁忙极了。

　　"董其昌的第三桩收入是卖字画。所谓卖字画，大多数情况下就是卖个名字。已知固定帮董其昌代笔的，至少有赵左和沈士充，还有其他好友做中介代理。董其昌的发小，明末著名文艺批评家陈继儒有'山中宰相'之名，他写信

给赵左，付银子三星，让他作一幅山水大堂挂轴，不用落款，让董老出名字即可。当然，董其昌的名字也不会白署。要买董其昌真迹的人，得通过董的小妾们。这些小妾都在房中准备好纸笔纨素，方便来访者求字画。

"董其昌的第四桩收入是作文章。上门求序、求诗的人络绎不绝，董其昌也从不嫌业务多。有个朋友来求董其昌为其作序，却被门房打发跑了，董其昌知道后还追出去，没追上，就给那人写信，信中说：'咱们的交情，不用使钱我也会帮你作序。如果你觉得满意，也不用给我钱，送我一幅文徵明真迹就够了。'"

叔明惊叹道："胃口也太好了。"

我说："董其昌的第五种收入，也是最要命的收入，就是奴仆孝敬。明代文人中举做官后，常有整家人前去投靠当奴仆，这些人不需要主人家养活，他们也有自己的营生，靠着朝廷对举人、进士的优待可以免税。常有奴仆借着主家的势力狐假虎威、鱼肉乡里。让董其昌留下千载骂名的'民抄董宦'事件，也就是从这里开的头。董其昌的庶子董祖常（又称祖权），智力可能有问题，不识字。董其昌的嫡长子和三儿子都天资聪颖，立志教学，雅好书画，各自娶

了名门出身的妻子，家庭美满；唯独董祖常养了一帮恶奴，依仗父势，包办诉讼买卖，欺男霸女。根据董其昌熟人的记载，董祖常收容陆秀才家的婢女绿英，两家起了争执，董祖常先带二百多人半夜去陆家打砸抢，这事被秀才范昶编成故事，四处传播。董家又逼死范昶，范昶的母亲带着儿媳、孙媳去叫骂，董祖常指使恶奴剥衣凌辱几位女眷，造成范母冯氏几日后去世。整个松江都沸腾了，冯氏举族发布《冯氏合族冤揭》，松江府学和周围四县的生员们联合发布了《五学檄》，街上传单乱飞，董其昌的仇家从各地赶来，上万民众围攻董家，把董府付之一炬。整个过程组织得很有层次，应该是陆、范、冯几家联手的结果。后来董其昌抗议松江官府将此事定性为‘民抄’，他认为就是‘士抄’，这些人是仇家找来的打行和黑社会。但是本地官府认为董家不占理，民众闹事的时候，官府也不肯动用当地武装，说老百姓太多，怕生事变。”

叔明说：“晚明真是一个民间力量相当活跃的年代啊，宣传、示威、围攻、请愿、新闻发布会，这些都是现代社会里搞运动的手段，当时竟然就已经齐全了。”

我说：“这就是当时社会的特点：道德崩坏，社会矛盾

激化，兵变、民变层出不穷。董其昌只顾敛财和逍遥享乐，放任儿子、奴仆作威作福，自食恶果也是迟早的事。"

叔明说："他的艺术成就和这些背景有什么关系呢？"

我说："董其昌的画是与世隔绝的。他的画是面向着文本的世界，而不是现实的世界。董其昌把他的高标准、他的原则，也就是他的超我，全都放在艺术里了。董其昌常说'读万卷书，行万里路'。心胸开阔，眼界高远，比苦练技巧更加管用，这叫以修养代替技巧。他也的确做到了'读万卷书，行万里路'，甚至像米芾和赵子固（赵孟坚）那样造了书画船，拿着《潇湘白云图》到湘江上与实景对比，拿着《富春山居图》到富春江上对比。但他的画里却少见自然的痕迹，很大一部分原因是他故意使用了一种晦涩的语言，引经据典，堆砌辞藻。比如这套《秋兴八景图》册页。"

叔明说："如果让我半年前看它，我肯定看不懂。但是现在我大概能看到画里有点模仿王蒙和赵孟頫的意思。"

我说："《秋兴八景图》融合了唐、宋、元诸位名家的画风。山石或三角形累叠的山石学李思训；树学董源和赵孟頫，树头与四面参差，一出一入，一肥一瘦。笔墨都是

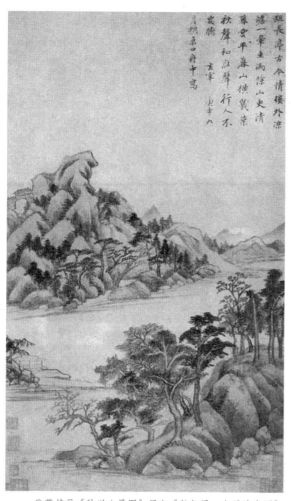

◎董其昌《秋兴八景图》册之《长相思·山驿诗意图》

中锋圆笔，所谓用草书、隶书的笔法入画，'树如屈铁，山似画沙，绝去甜俗蹊径，乃为士气'。董其昌用墨讲究干湿并用，干而不枯，湿而浑厚，他笔下的树木石山讲究姿态组合的形式美，一般都有三四组大的分合，看起来难免都是一个模子。董其昌先学黄公望，再学宋人，然后又回到黄公望和王蒙。很明显，他借鉴了很多元人的构图理念，因为元人的画法离再现最远，离表现最近，最不注重逼真的写实，最注重抒发自家胸臆。董其昌以南北宗论出名，但事实上他的好友莫是龙提出南北宗分野这个概念的时间比他更早，董其昌很认同，为之鼓吹阐述。现在提到南北宗，人们大多只知董其昌，不知还有旁人。南北宗的分法本身自然不能作为严谨的分类成立，它体现的是晚明文人画家重表现、轻再现的态度。他们自认为南宗传人，要让绘画的世界脱离物象世界，进入更高妙的境界。"

叔明说："画的南宗和禅的南宗有什么关联或者区别吗？"

我说："董其昌有一本著作叫《画禅室随笔》，里面说禅家有南北二宗，和画的南北二宗一样，也是从唐代才开始分化，不同的是画的南北二宗不是地理意义上的。北宗

画家有唐代大小李将军——李思训和李昭道，宋代的赵伯驹、赵伯骕和马远、夏圭；南宗从王维开始用渲染法代替钩斫之法，传下来是荆浩、关仝、郭忠恕、董源、巨然、米家父子和元四大家。禅的南宗勘破了物相，'本来无一物，何处惹尘埃'，不仅勘破物相，还勘破我执，所谓的物，不正是我把我的所知所感信以为真，认之为实吗？把感觉的虚幻看透，我执也就不复存在。南宗禅妙胜于北宗禅，生命力也比北宗禅强大。董其昌认为南宗的画也是如此，在精神层面上比北宗高明。"

叔明说："我觉得《栖霞寺诗意图》轴里扭曲的线条和形态与德国表现主义，甚至格列柯的风格主义都有类似之处，却没有向上走的动感和能量。要按照你的说法，南宗画甚至也不是唯心的，那么它寄托在什么之上呢？"

我说："人们说，苏州画看理，松江画看笔。苏州吴门画派胜在画面经营，松江画胜在笔力雄健。用现在的眼光来看，董其昌的画尤其注重在绘画内部造出一套词汇和语法。赵孟頫说以书法入画，董其昌把画当字来写。能够破解这套语汇，你才有资格登堂入室。董其昌其实很超前，在他的理解里，绘画的基点不在外部世界，也不在内心世

◎董其昌《栖霞寺诗意图》轴

界，而是落在笔墨，也就是绘画的物质性和象征意义本身，这已经朝着抽象主义的方向前进了。这套画禅玄学也是很唬人的，大半个清朝画坛都掉到这个坑里面了。追随董其昌的人很多，但是真正因董其昌而开悟的只有一个八大山人。至于为什么所谓的南宗没有在清代发展出抽象派或者抽象表现主义，那就是我们以后要说的内容了。"